4厘米通勤绘社

无氪白屏纸胶带精选画集

无氪白屏　著

北京出版集团
北京美术摄影出版社

图书在版编目（CIP）数据

4厘米通勤绘社 ：无氪白屏纸胶带精选画集 ／ 无氪
白屏著. — 北京 ：北京美术摄影出版社，2021.6
　ISBN 978-7-5592-0404-2

　I. ①4… II. ①无… III. ①插图（绘画）—作品集—
中国—现代　IV. ①J228.5

中国版本图书馆CIP数据核字（2021）第012305号

策划编辑：王心源
责任编辑：王心源
助理编辑：任明珠
封面设计：载酒以渡
责任印制：彭军芳

4厘米通勤绘社
无氪白屏纸胶带精选画集
4 LIMI TONGQIN HUISHE
无氪白屏　著

出　版　北 京 出 版 集 团
　　　　北京美术摄影出版社
地　址　北京北三环中路6号
邮　编　100120
网　址　www.bph.com.cn
总发行　北京出版集团
发　行　京版北美（北京）文化艺术传媒有限公司
经　销　新华书店
印　刷　北京汇瑞嘉合文化发展有限公司
版印次　2021年6月第1版第1次印刷
开　本　210毫米×270毫米 1/16
印　张　10
字　数　100千字
书　号　ISBN 978-7-5592-0404-2
定　价　98.00元

如有印装质量问题，由本社负责调换
质量监督电话　010-58572393

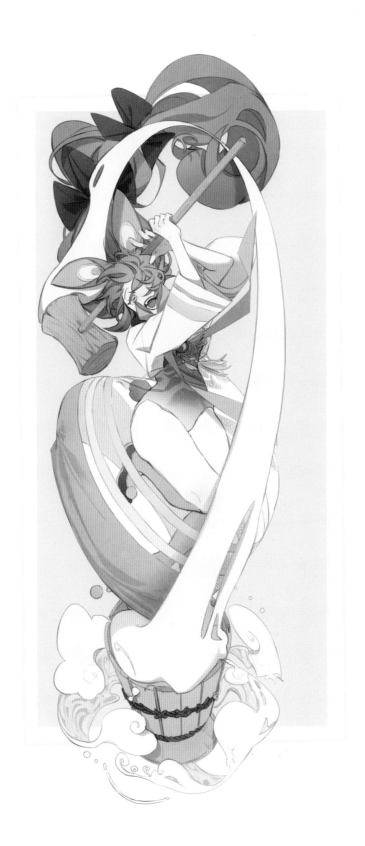

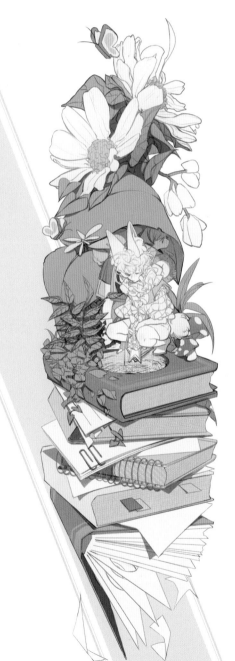

目录

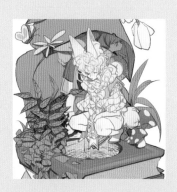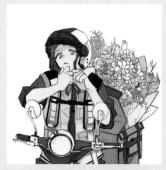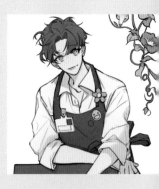

第 一 章 和 纸 胶 带 美 术 展

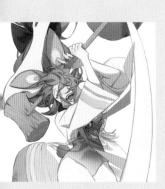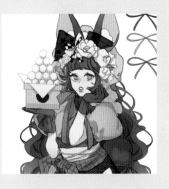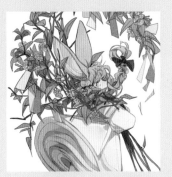

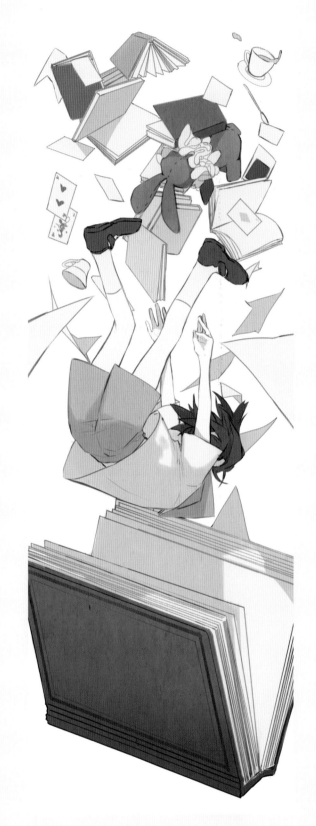

致爱丽丝

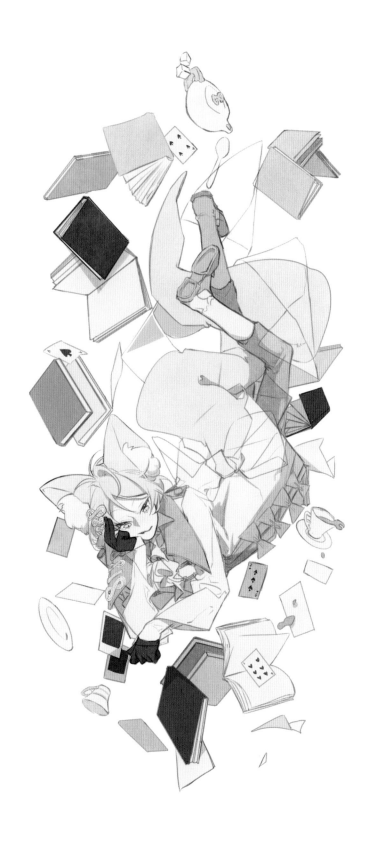

柴 郡 猫 只 是 看 着

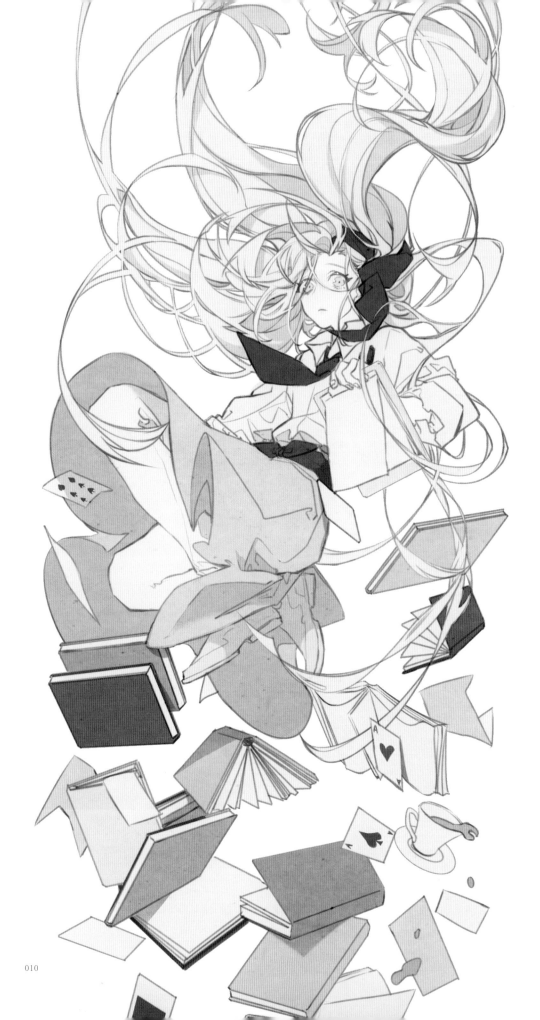

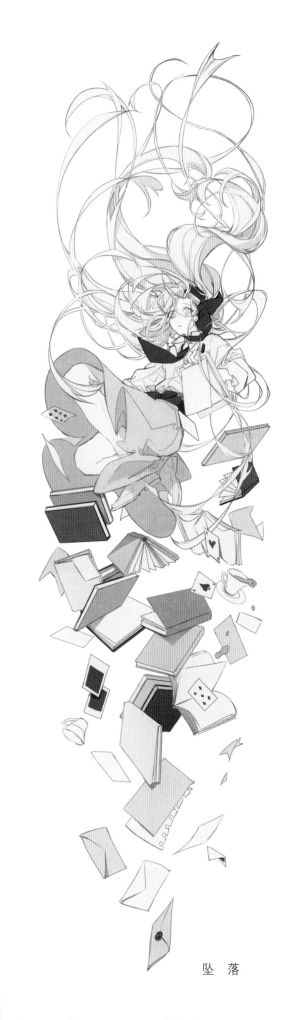

墜落

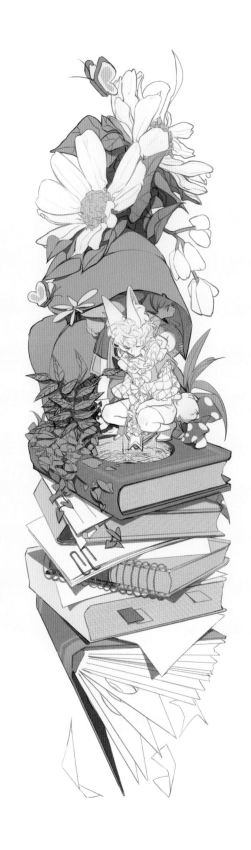

兔子深洞

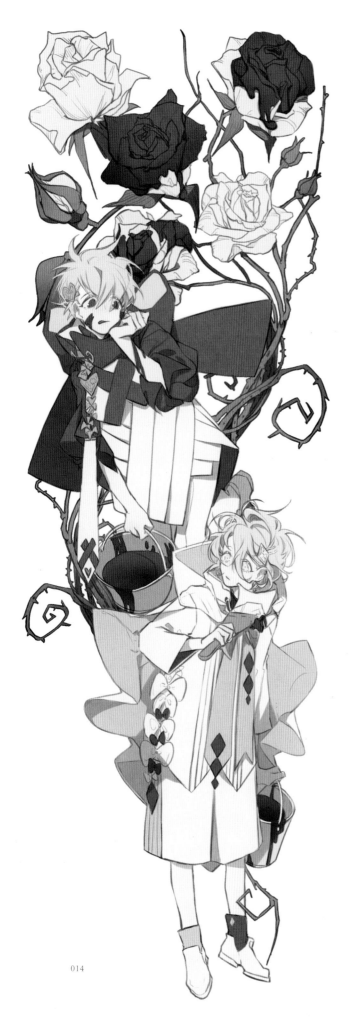

工 期 赶 制

红桃国王

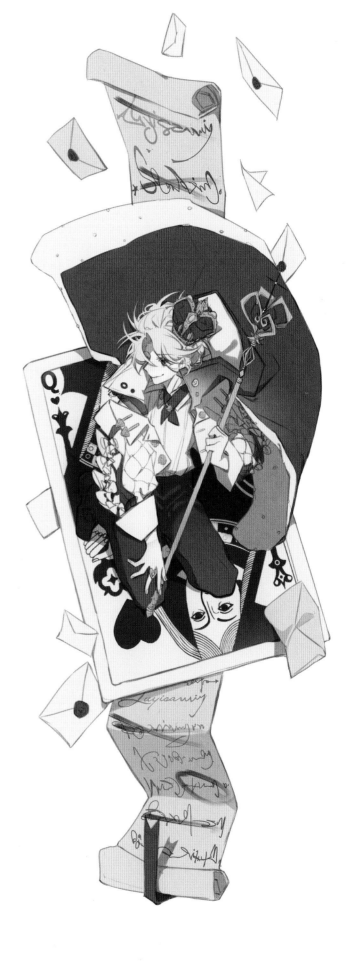

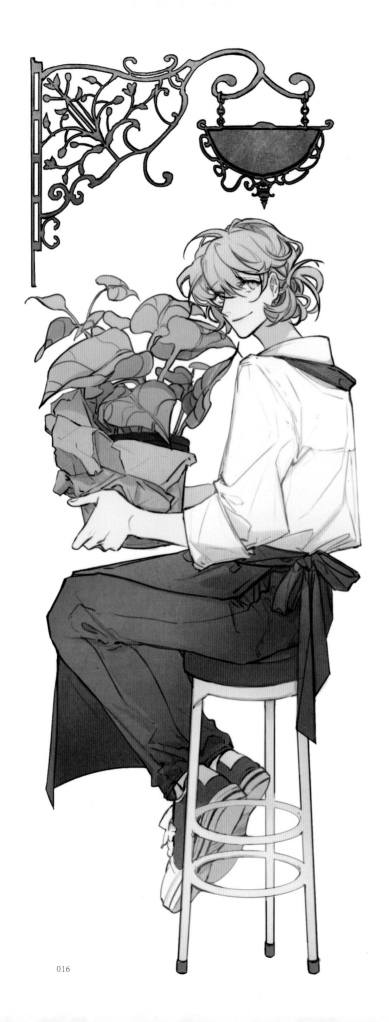

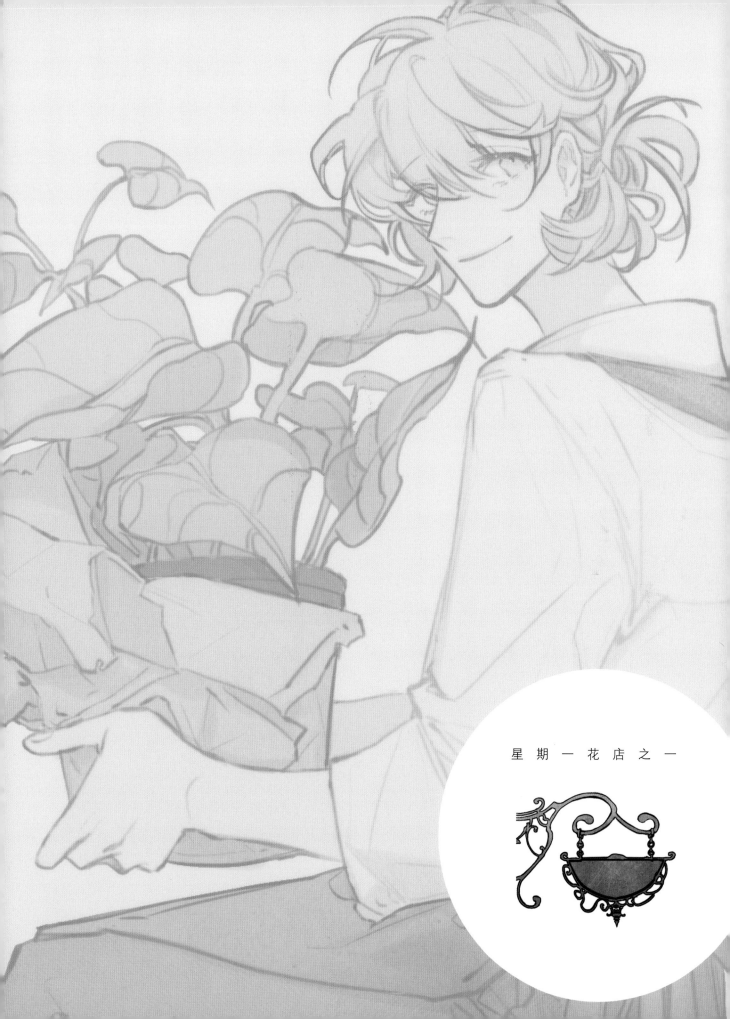

星 期 一 花 店 之 一

星 期 一 花 店 之 二

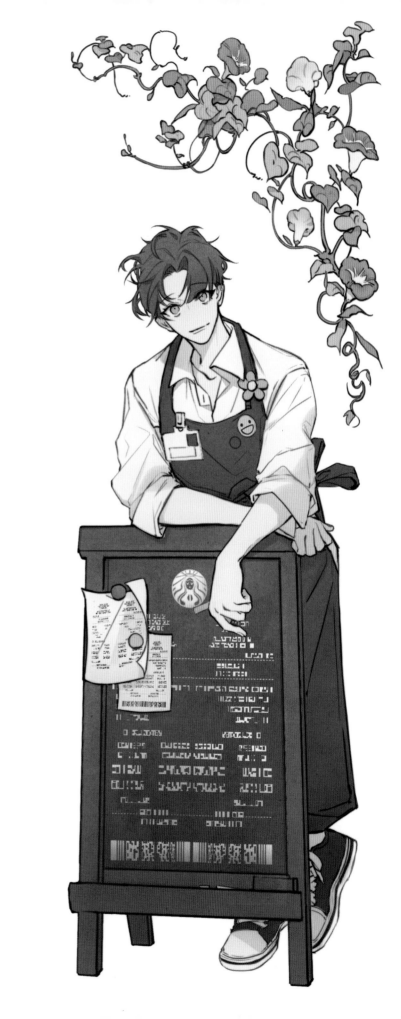

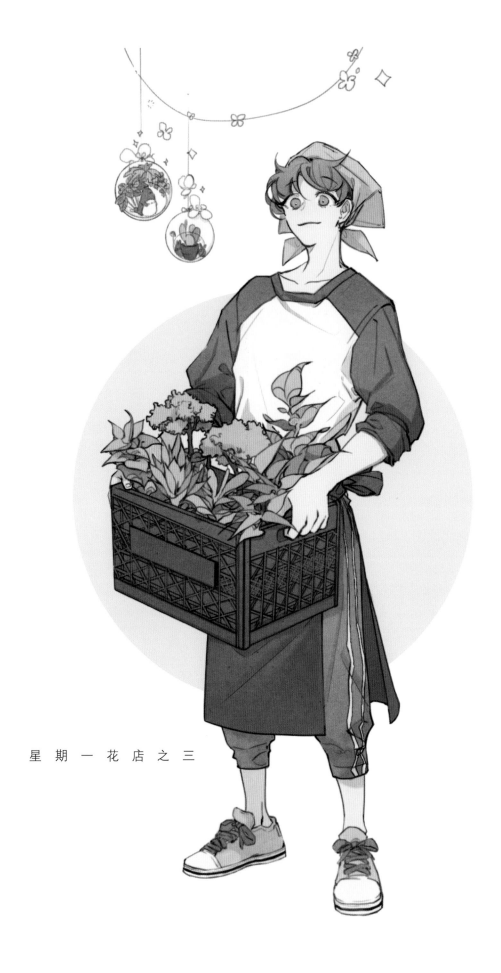

星 期 一 花 店 之 三

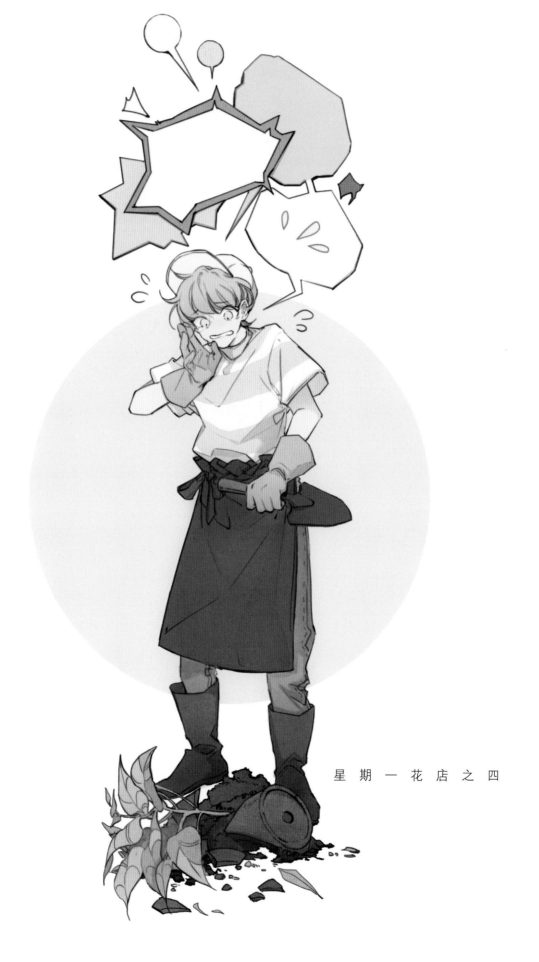

星 期 一 花 店 之 四

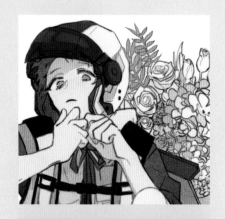

星 期 一 花 店 之 五

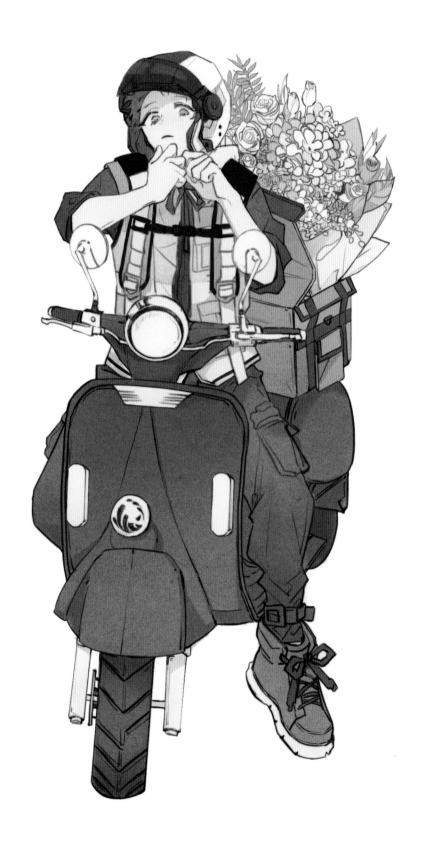

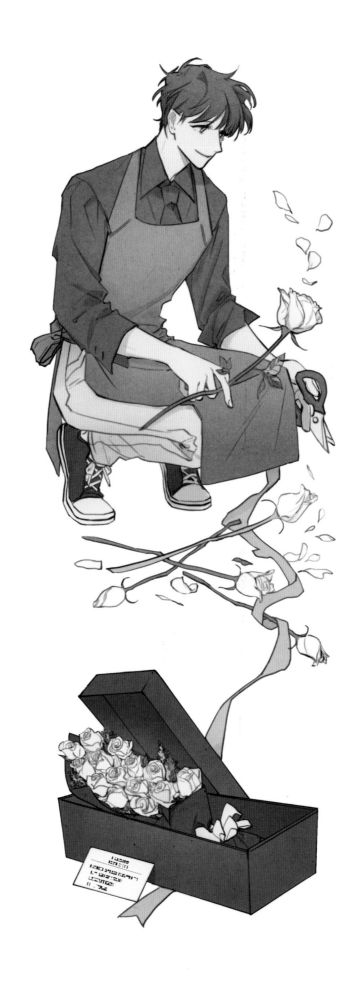

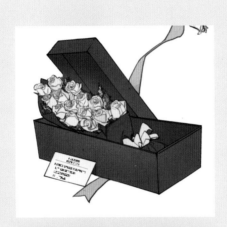

星 期 一 花 店 之 六

夏 季 花 草

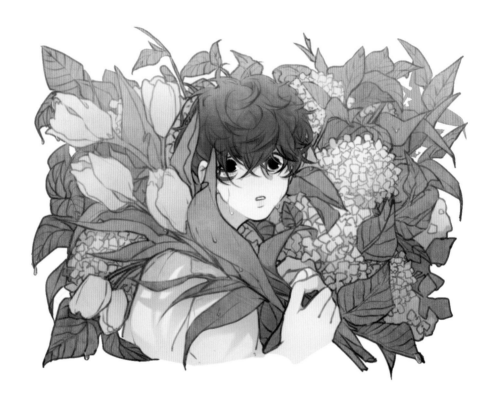

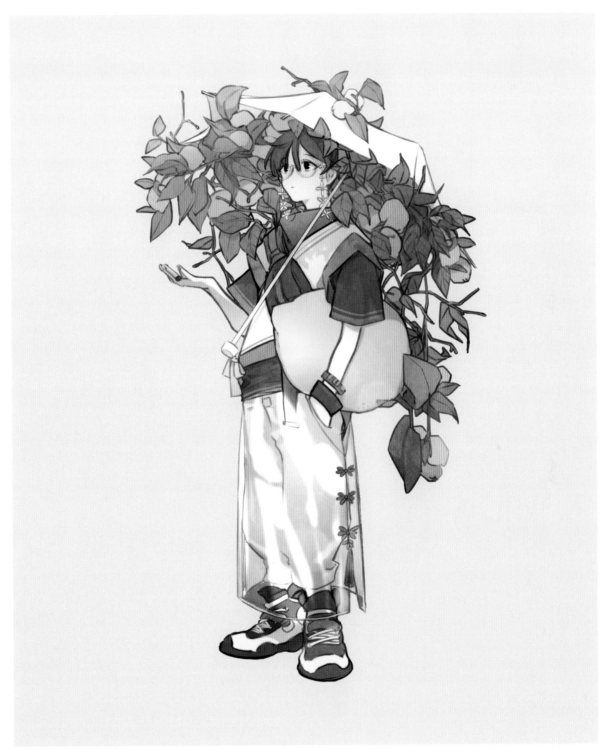

细 雨 少 年

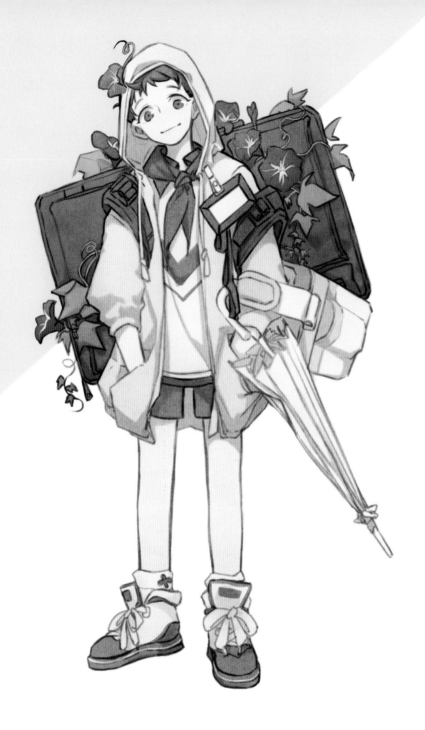

夏季花草与雨与少年之一

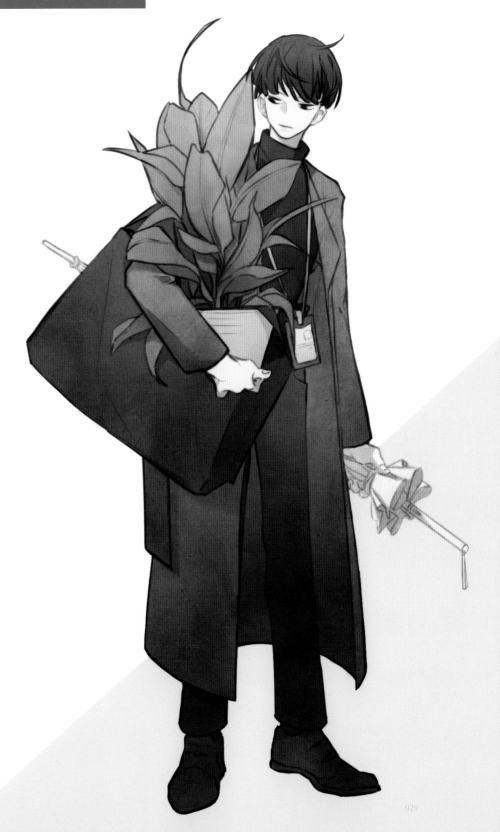

玩 偶 与 气 球

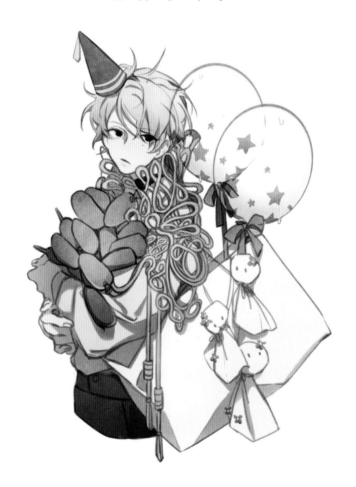

梦 境 日 志

蓬 莱 浮 游 之 一

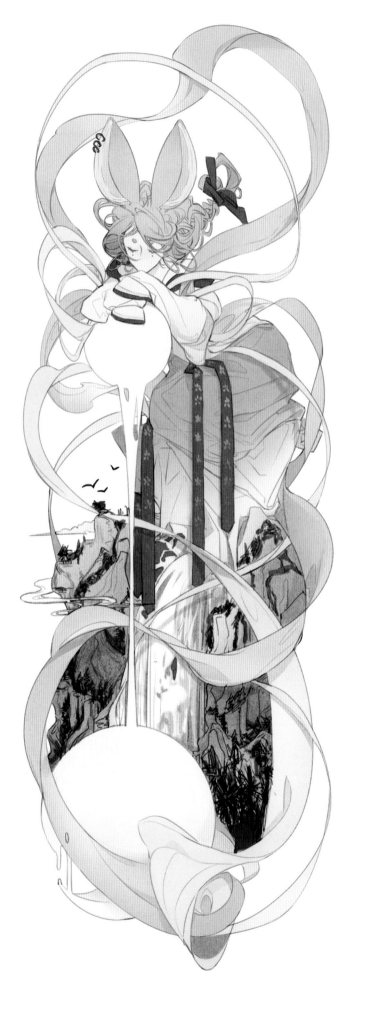

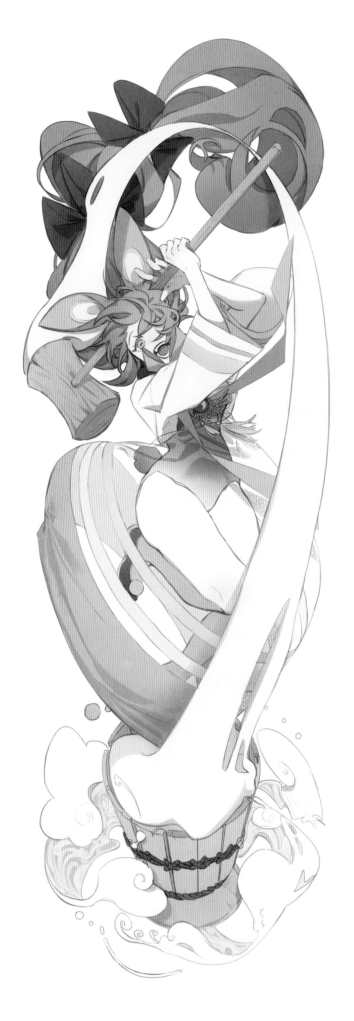

蓬莱浮游之二

蓬 莱 浮 游 之 三

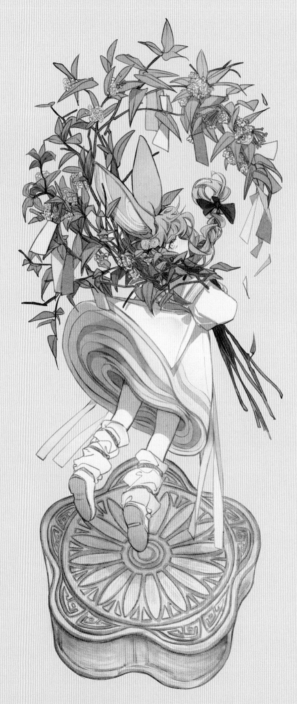

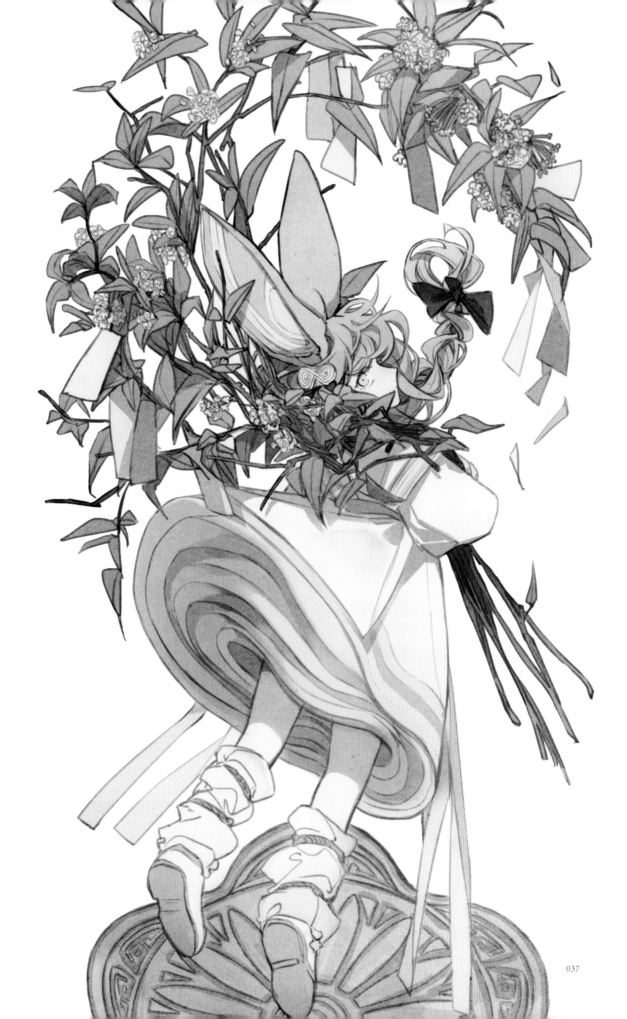

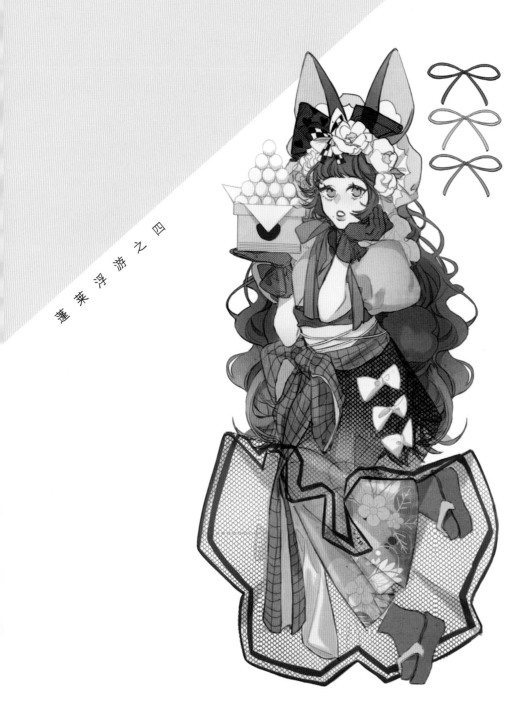

蓬莱浮游之四

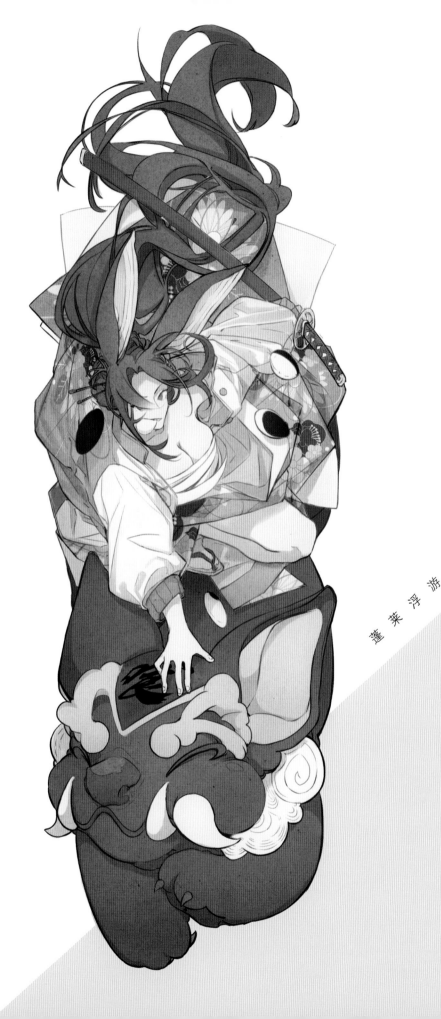

蓬莱浮游之五

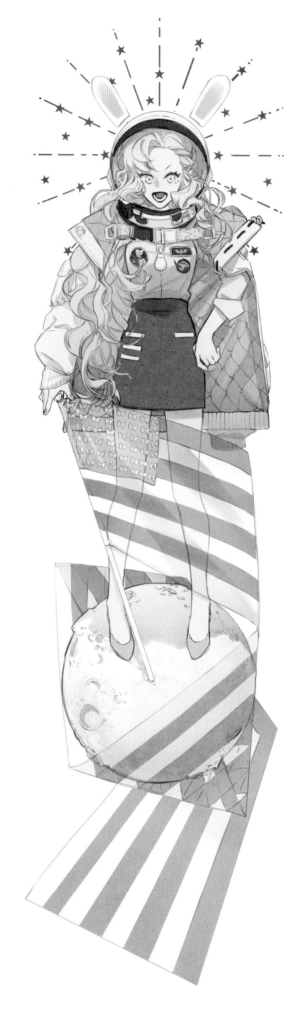

粉 红 宇 宙

天 界 通 勤 之 一

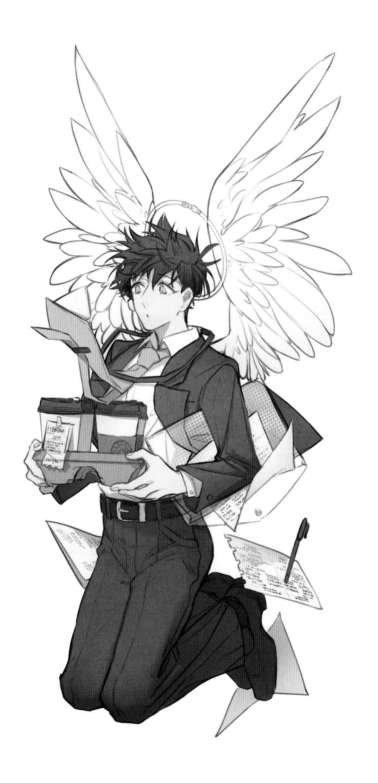

天 界 通 勤 之 二

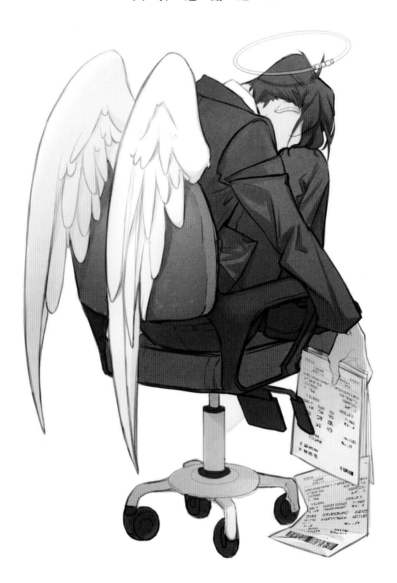

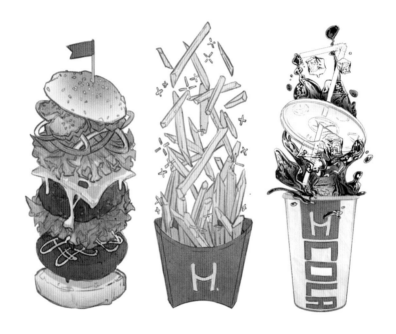

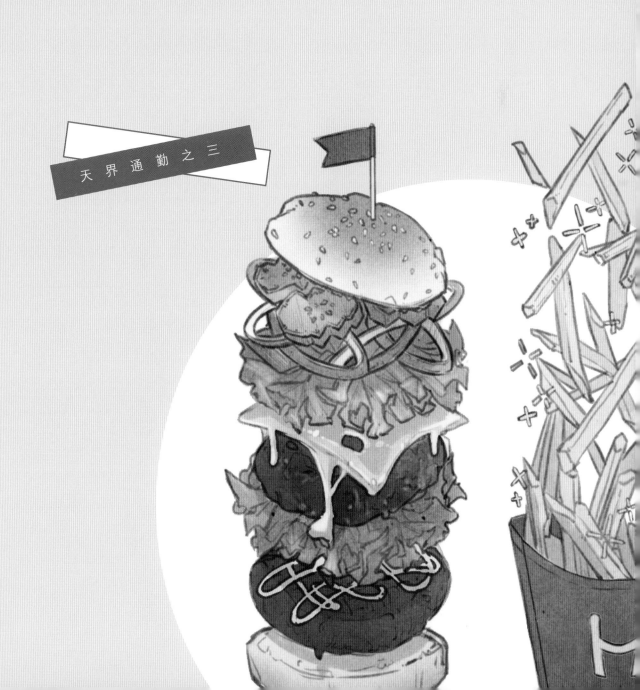

天 界 通 勤 之 三

"
生菜沙拉，多放油醋汁和小番茄！

"

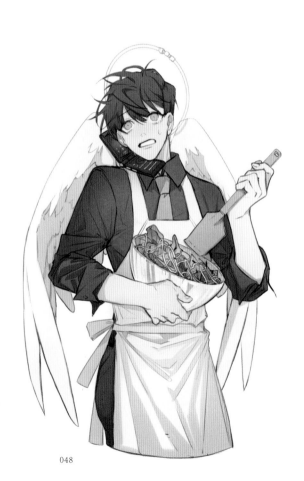

天 界 通 勤 之 四

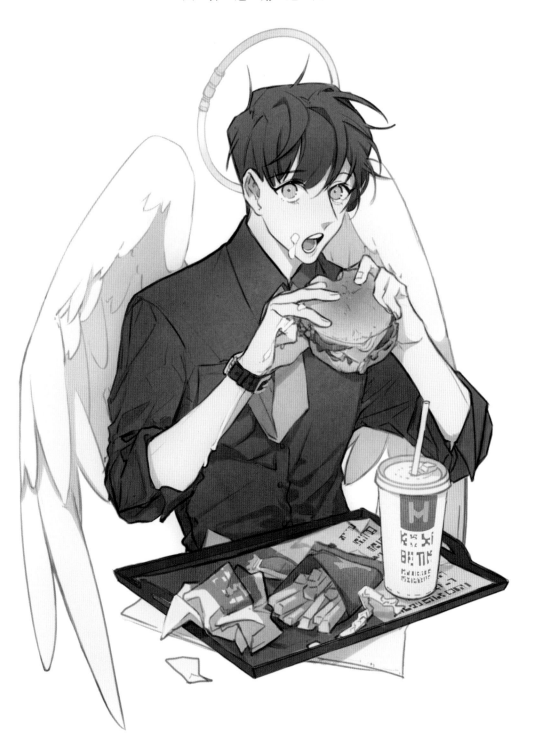

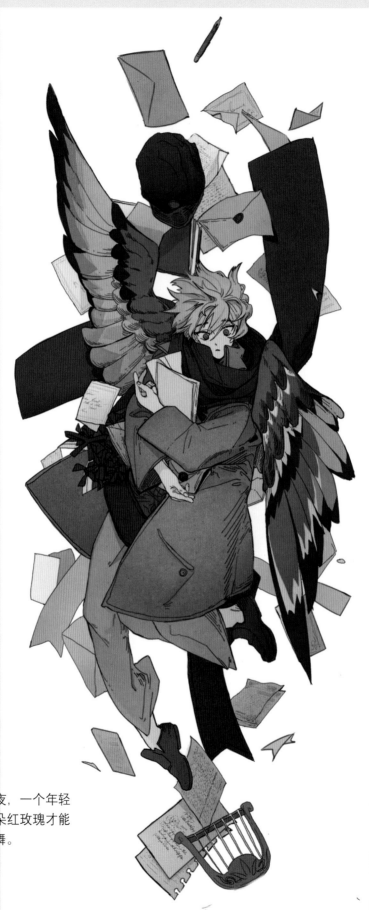

夜 莺

在一个寒冷的冬夜，一个年轻
的学生要献上一朵红玫瑰才能
与心仪的姑娘共舞。

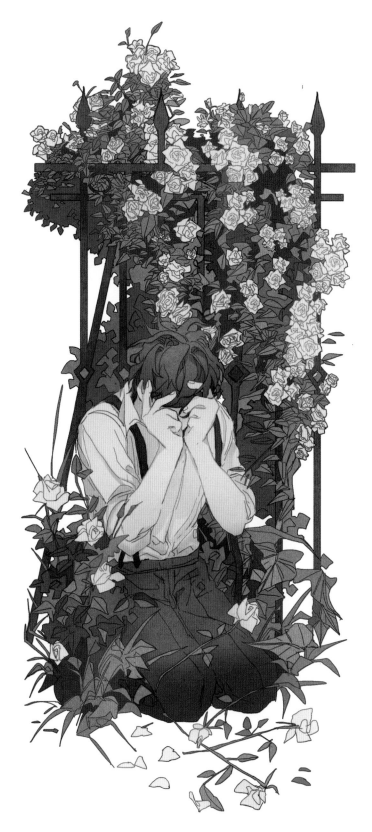

"可是在我的花园里，连一朵
红玫瑰也没有。"

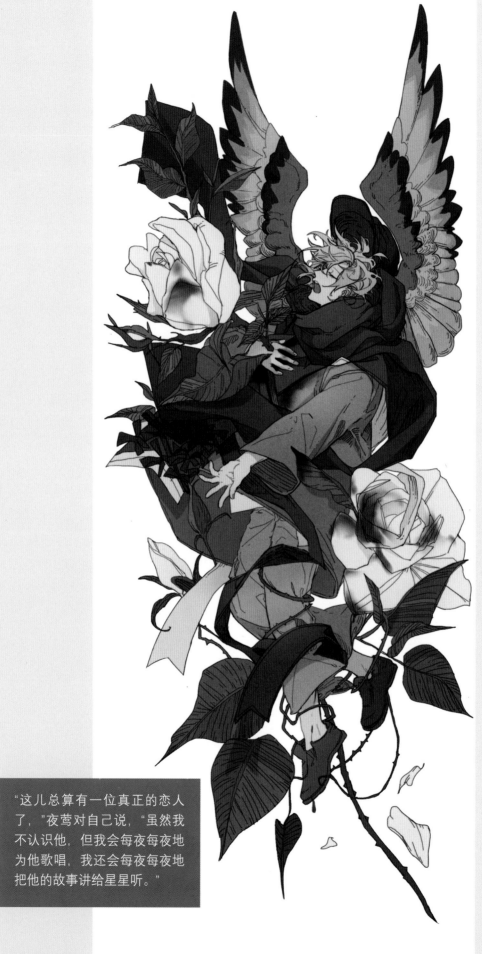

"这儿总算有一位真正的恋人了，"夜莺对自己说，"虽然我不认识他，但我会每夜每夜地为他歌唱，我还会每夜每夜地把他的故事讲给星星听。"

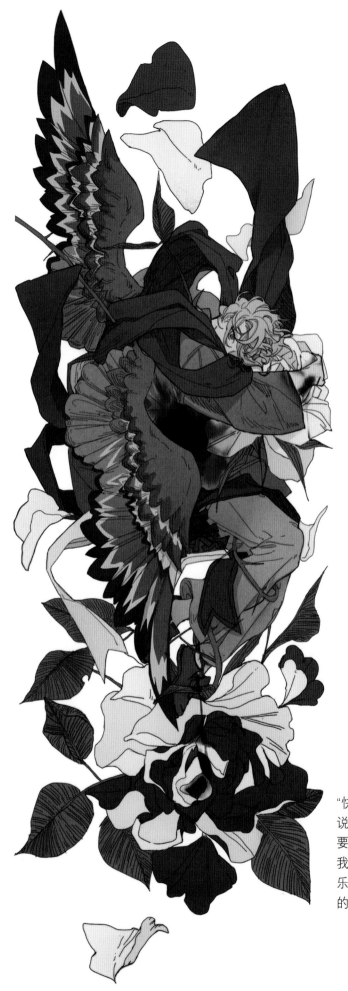

"快乐起来吧,"夜莺大声说,"快乐起来吧,你就要得到你的红玫瑰了。我要在月光下把它用音乐造成,献出我胸膛中的鲜血把它染红。"

于是夜莺就把玫瑰刺顶得
更紧了，刺着了自己的心
脏，他歌唱着由死亡完成
的爱情，歌唱着在坟墓中
也不朽的爱情。

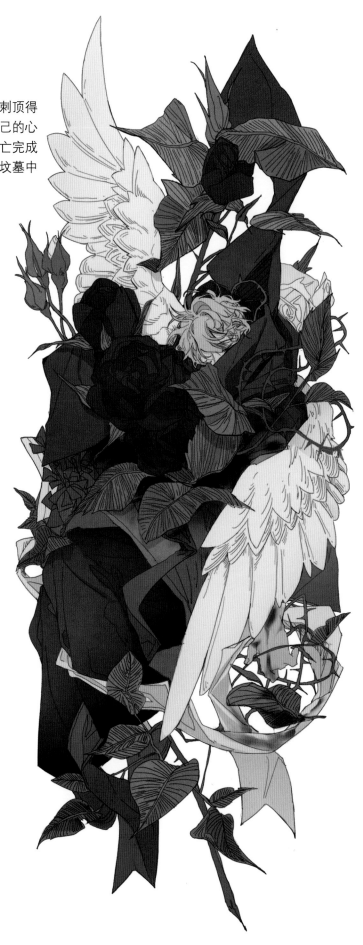

人人都知道珠宝比花更加值钱。

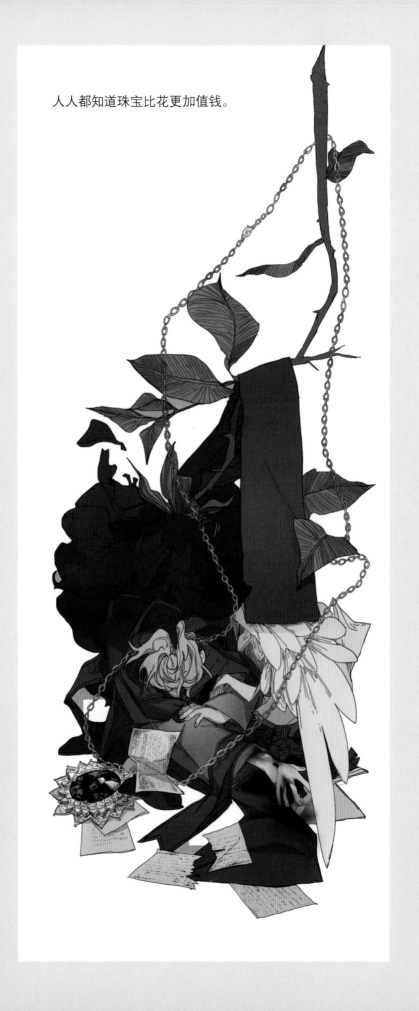

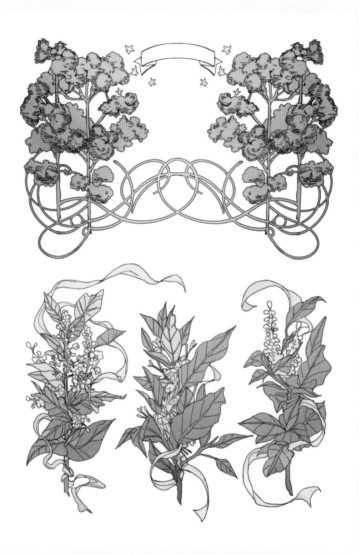

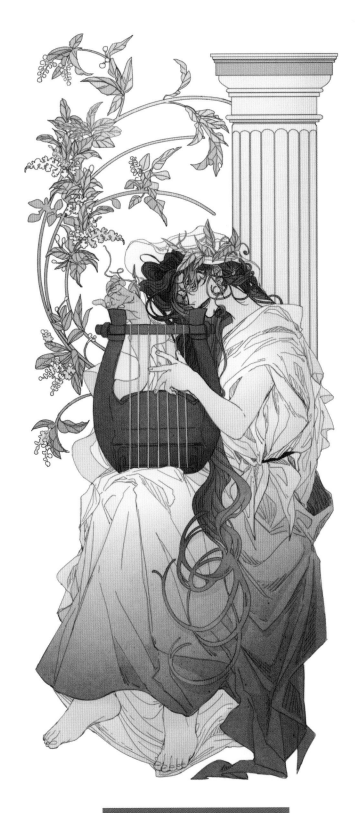

红 发 吟 游 诗 人

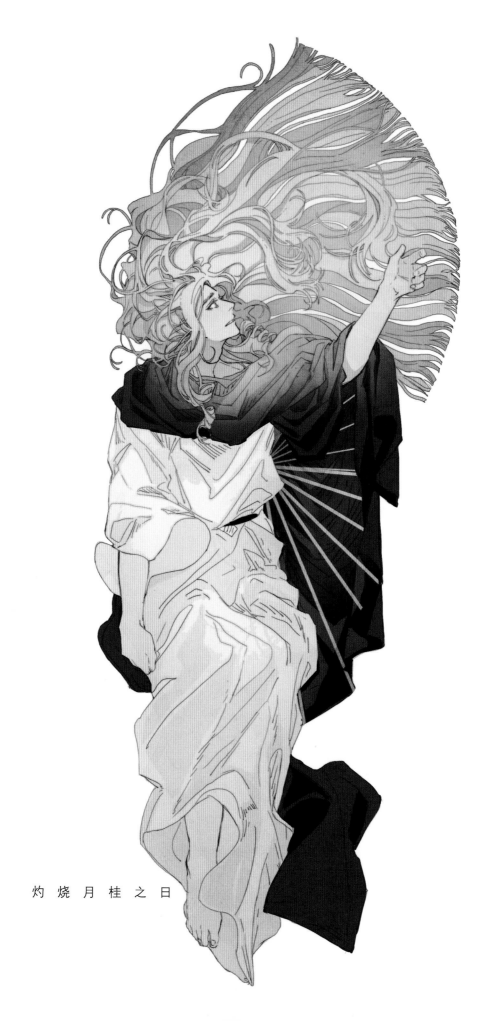

灼烧月桂之日

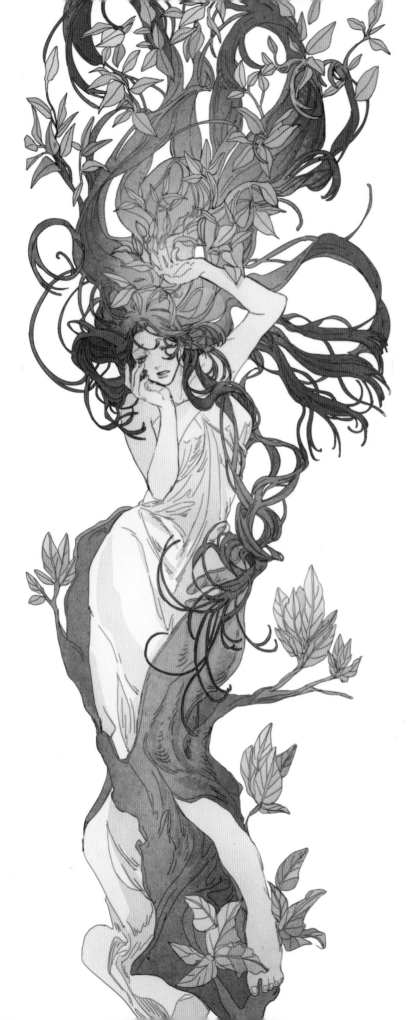

为 甜 美 的 自 由

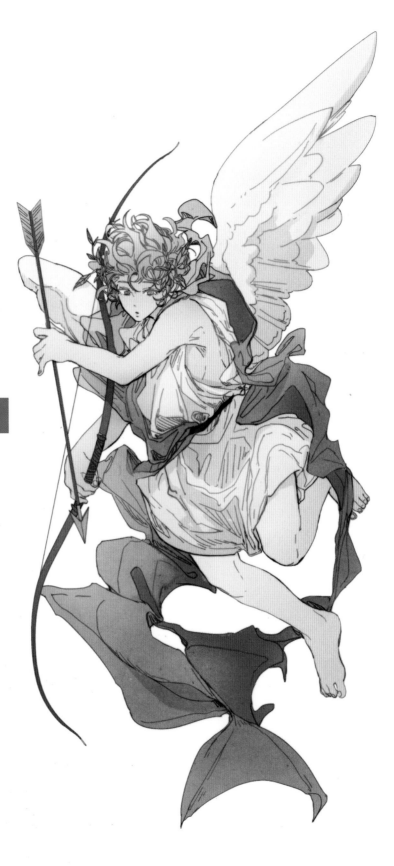

金箭与铅箭

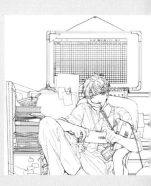

第 二 章 胶 带 绘 制 笔 记

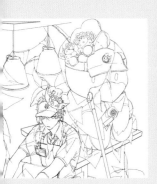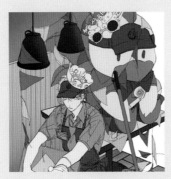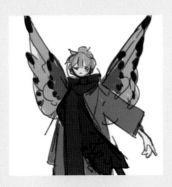

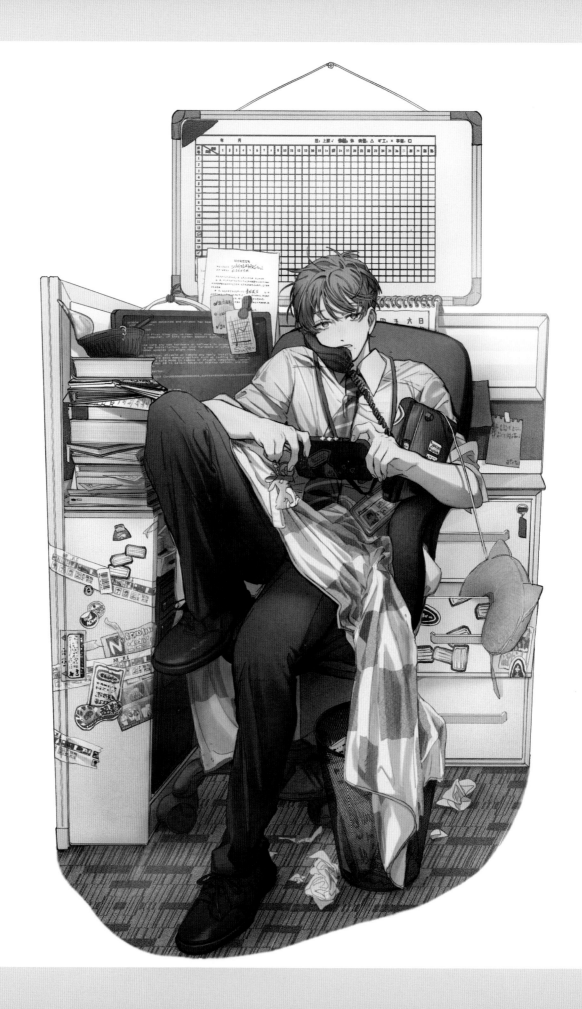

午休的上班族

　　为了在这本书里分享我的绘画经验，我特地画了两张独家的、精细度稍高的、带背景的人物立绘。虽然这个数字听上去少得可怜，但对我来说，这两张图每一张都是一个新的自我挑战，以至于绘画过程十分艰难且痛苦，所以吐着血画也只能画出两张（逻辑满分）。这次我不会事无巨细地分享我的作画过程，因为真的很枯燥，我怕你们光是看就会郁闷得和画画时的我一样，所以我将有选择地分享一些我个人认为会对各位有些许帮助的绘画小经验。所以当你阅读教程时如果遇到"想要知道这里怎么画，但这人没有讲"的情况，答案基本是"硬画"。

　　那么我们开始吧。

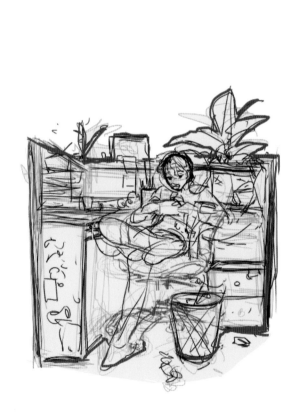

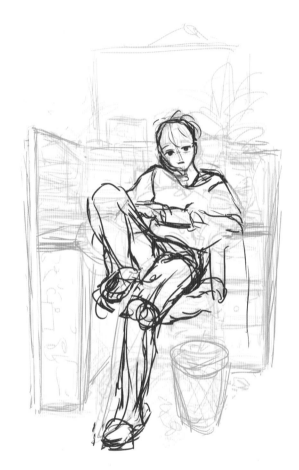

　　1.这一张图我初步构思的主题是"午休的上班族"，而且因为本人对"生活化的杂乱"有着诡异的热衷，所以基于这个想法打了第一版草稿。

　　2.第一版草稿是比较接近真实办公格子间和人的比例的，但我认为这使得人物并不突出，整体构图也有些平均，再加上考虑到成书要印在长方形纸张上，所以调整成了以人物为主的窄长构图，人物也望向了镜头。我想让这张图做全书封面，帅哥看镜头的画面可能会更受欢迎，甚至能提升本书销量，哈哈哈！

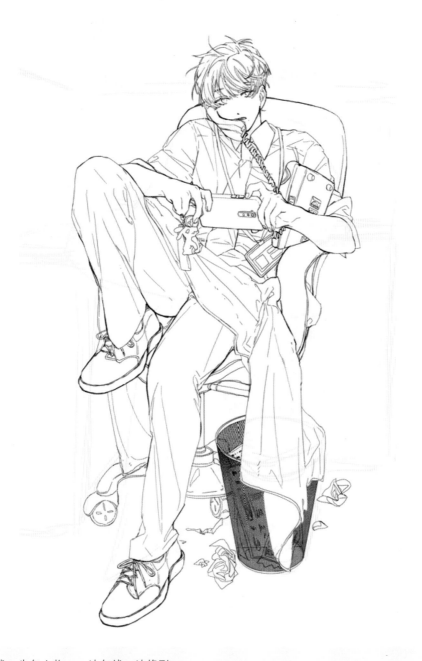

3.勾线。先勾人物，一边勾线一边修形。

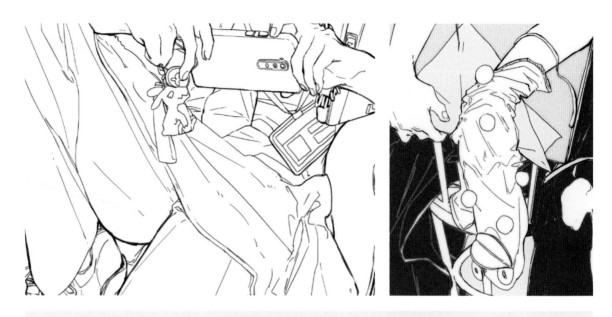

4.勾线时，遇到不擅长的地方，与其硬着头皮画得歪七扭八，不如找个东西遮下。
比如人物裆部和画了几次也不知道怎么摆的左手。

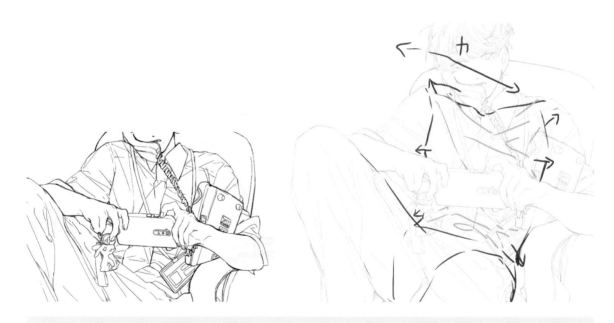

5.衣纹部分的线我画得有点碎，但其实并不是毫无规律可言的，衣纹归根到底是布料在力的作用下形成的形变。对于本图中衬衫这种较为贴身的衣物，衣服纹理的走向需要体现出躯体的走向，这个人物的上半身是一个右肩抬高、左肩下沉、双臂半敞开的姿势，上衣受到的横向的挤压力较多，所以衣纹也大部分是横向的，竖向衣纹更多的是表示身体的外轮廓（如胸侧等）。

6.裤子同理，因为受到的竖向重力居多，所以衣纹多是竖向的。

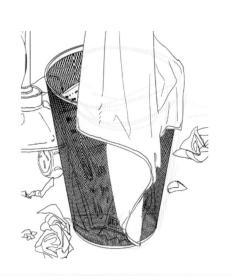

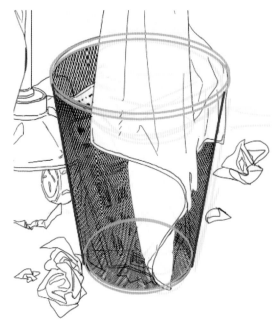

7.如何快速画一个铁网垃圾桶呢?

　　首先利用圆工具定好上开口和下底,上开口根据透视规律要比下底"扁",然后在两旁加斜边,建议通过左右对称保证这个垃圾桶"正"。

8.从素材库掏出材质素材,我所使用的不是铁丝的素材,是我在画蓬莱浮游时拼出来的纱布。

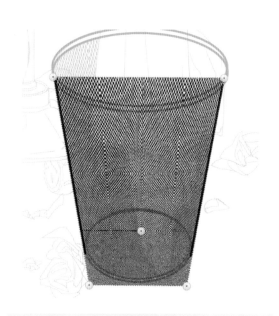

9.通过形变工具调整贴图。

10.贴素材的时候需要注意，一股脑地全覆盖贴是错误的，事实上，要分两次贴两个部分。可以看到这两种方式贴出来的效果区别是很大的。

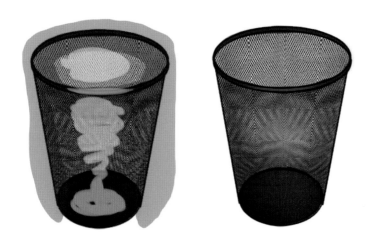

11.之后进行最后的调整，红色区域用喷枪压实压暗，黄色部分提亮，垃圾桶完成。

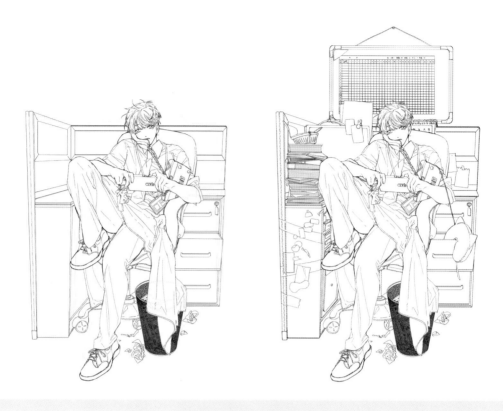

12.画背景。先把桌子完整画出来，再添置其他杂物，这样透视不容易错。

13.桌上的书籍资料一眼看上去很乱，但细看一下又乱中有序，此处我有一些小经验分享给大家。

画不是很规整的书籍时可以让书多朝几个方向，或者有些是摊开的，有些是闭合的，另外不要将所有的书画成一个款式，可以从厚度、开本大小、装帧或者装订形式来区分。

还可以用诸如书签、书夹、便条、单页纸片等小物件来破开画面。注意书页的线条透明度要远低于外轮廓，大约在30%～40%。

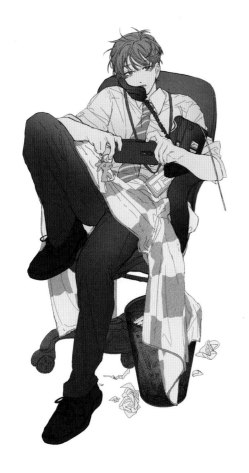

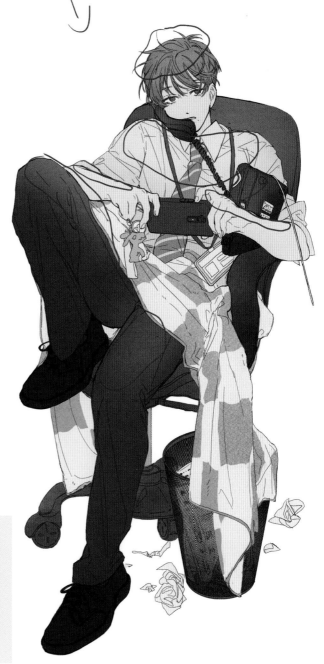

14.线稿完成后，开始上色，这张图的光源是白顶光，直接上固有色就可以，可先给人物上色再给背景上色。

刻板印象里的办公室主色调一般是偏冷的蓝灰白，所以人物主色也以灰调蓝为主。为了避免用色过于单一，我在人物视觉中心部分加了亮暖色，并根据光源在红色区域做了点简单的明暗冷暖过渡。

15.用单色创建正片叠底图层，简单确定阴影，然后根据固有色用喷枪调整阴影颜色。

16.对毛毯进行塑造。添加第一层阴影。

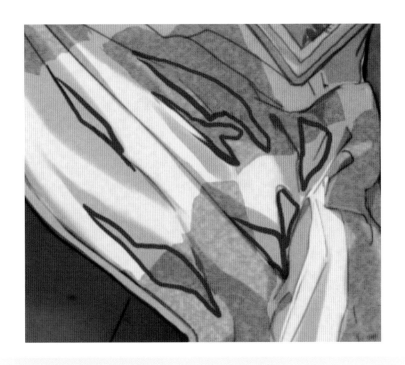

17.再创建正片叠底图层，用边缘柔软的马克笔画出类似形状的第二层阴影。

18.用涂抹笔修下虚实。

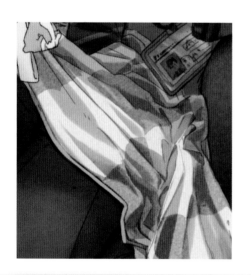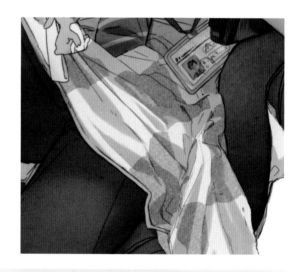

19.第一层阴影，然后进行二次阴影深化，让虚实关系更明确。毛毯塑造完成。

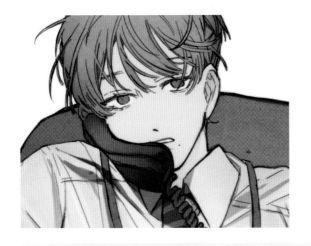 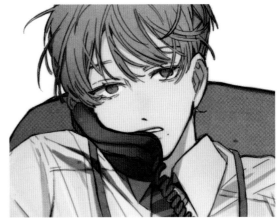

20.对脸部进行简单塑造。创建正片叠底图层，用暖色铺个阴影。

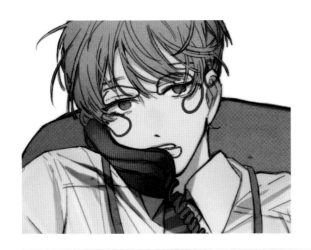 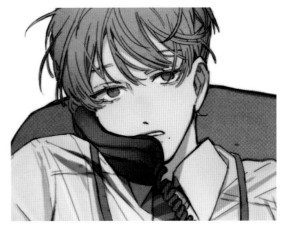

21.另创建一个正片叠底图层，用喷枪在红圈周围浅浅喷一层亮暖色（可以后期调透明度），记得加重眼尾和眼窝。

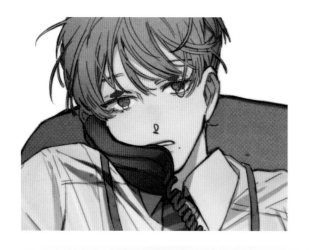

22.再创建一个普通图层，在红圈区域提亮，脸部塑造完成。

23.对头发进行简单塑造。根据顶光源确定阴影部分。

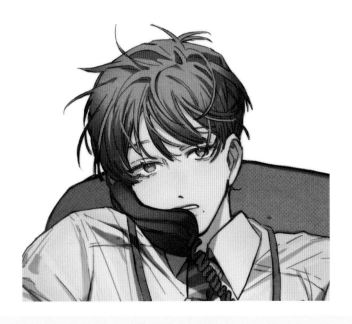

24.修形。

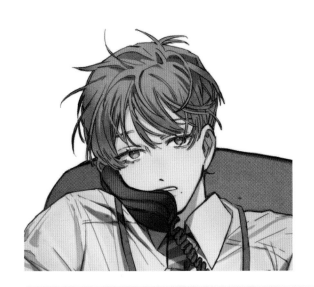

25.锁定透明度，按照上图提示用喷枪调整阴影颜色，头发塑造完成。

26.塑料物品反光的塑造。先来画工牌。用白色画出高光形状。

27.用涂抹笔刷做过渡。

28.降低透明度。

29.用同样的手法再来一次，不过这次透明度比第一次稍高一点，工牌的塑造完成。

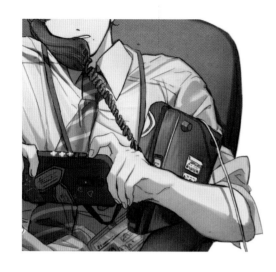

30.电话这种光滑塑料的塑造用同样的方法处理。

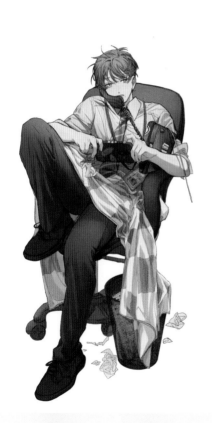

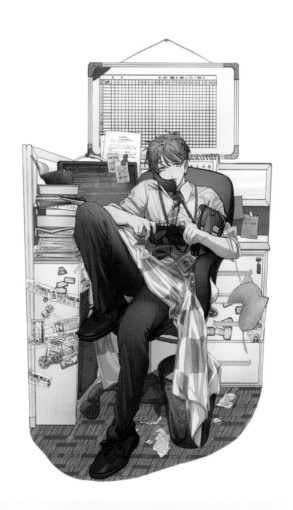

31.画完人物之后，开始进行背景的铺色和细节刻画。画到这里会发现，因为零碎的细节非常多，所以就算不画阴影这张图也是有一定完成度的，这也是我加了这么多奇怪的贴纸、胶带之类装饰的原因。

不过，背景到底只是陪衬，最深最艳的颜色都只能出现在身为视觉中心的人物身上，背景应该偏冷偏灰。拿同为暖色的粉色来说，人物身上的粉色偏橙，背景的粉色则偏紫。

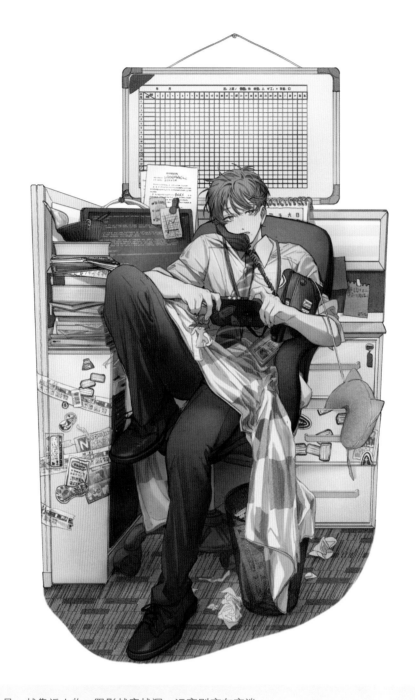

32.阴影也是,越靠近人物,阴影越实越深,远离则变灰变淡。

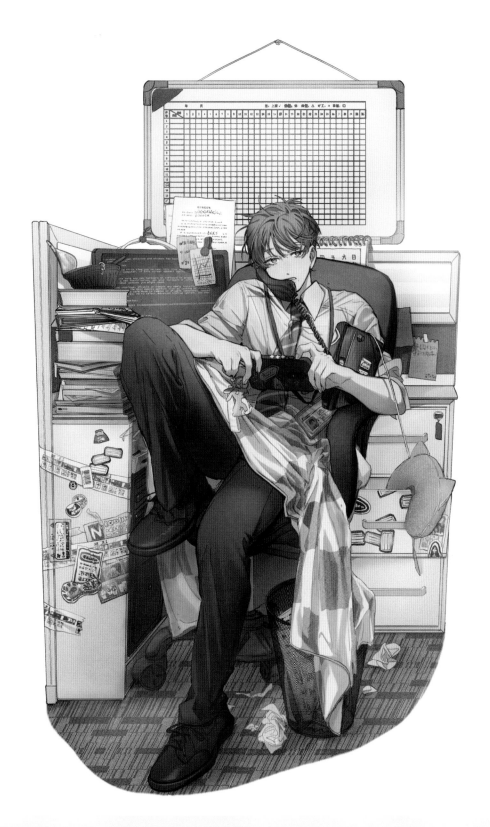

33.塑造完毕后，在边缘两侧喷点灰蓝色让其更加虚化，完成！

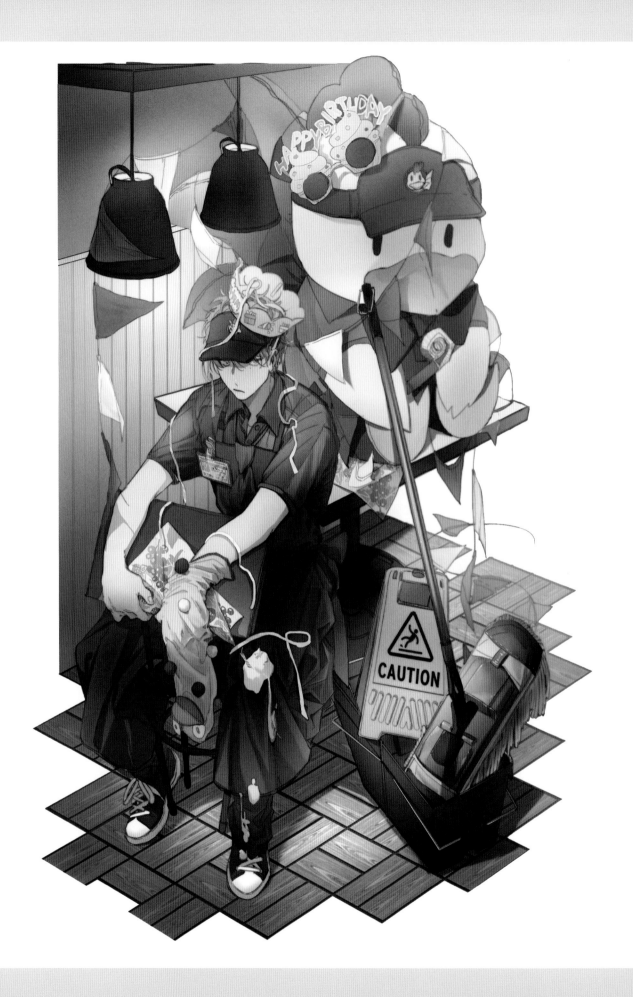

儿童生日派对后的快餐店员工

这张图的主题是"儿童生日派对后的快餐店员工"。背景里残存着热闹欢乐的气氛，人物的脸上却已经可以看出疲惫。

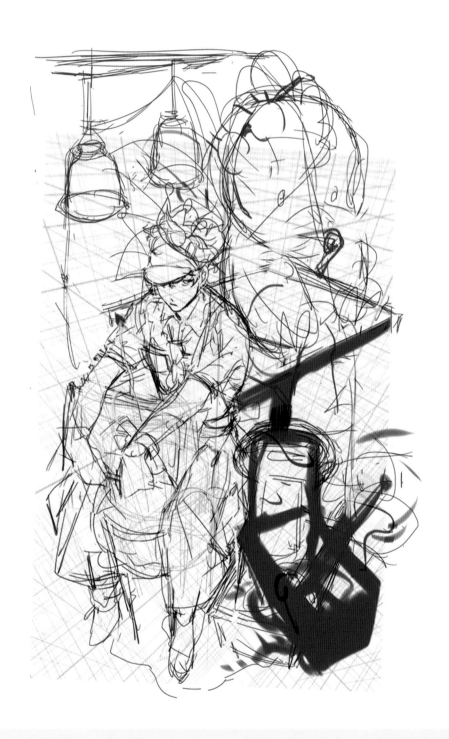

1.我画前期草图时一开始用了俯视视角，还借助了辅助线来确定透视，然而还是没画对，我感到十分悲伤。

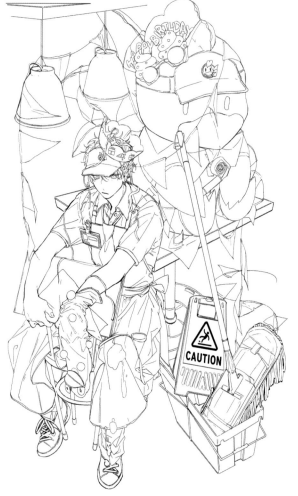

2.放弃俯视视角后，我又画了平视视角的草图。这次我选了比较稳定的三角形结构，并且牵了条彩旗连接前后。

拖把杆倾斜的方向和最初的草图里的不同，变为向内，这是为了让构图的外轮廓更加紧凑。

3.对于拖把上的碎布条，与其上手勾，不如先用画笔填色，然后用圆头橡皮一条条擦出形状，效果比直接用笔画出来的更好。

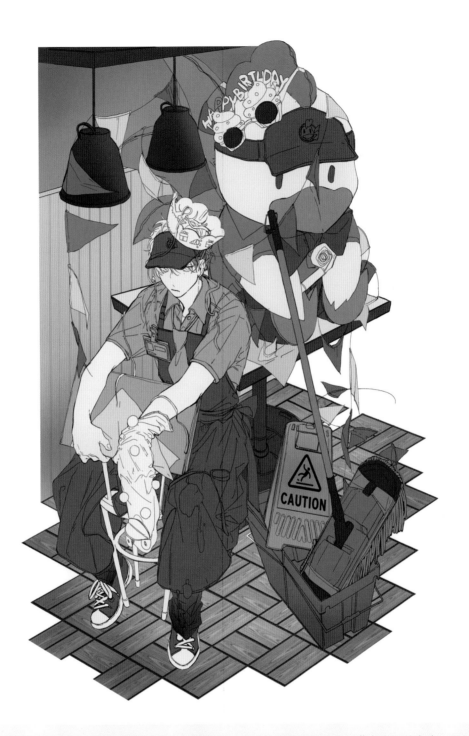

4.这张图的光线来源和上一张图一样，都是顶光，但这次我把场景选在了黄色光源的室内，所以需要将背景和人物一起画。为避免受颜色干扰导致画面变花，我选择了黑白叠色。

首先简单给画面整体填个黑白灰。

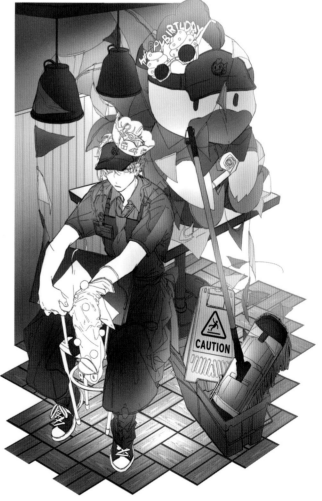

5.用喷枪调整大致明暗虚实，原则是近实远虚，视觉中心最黑最亮，其余变灰变虚。

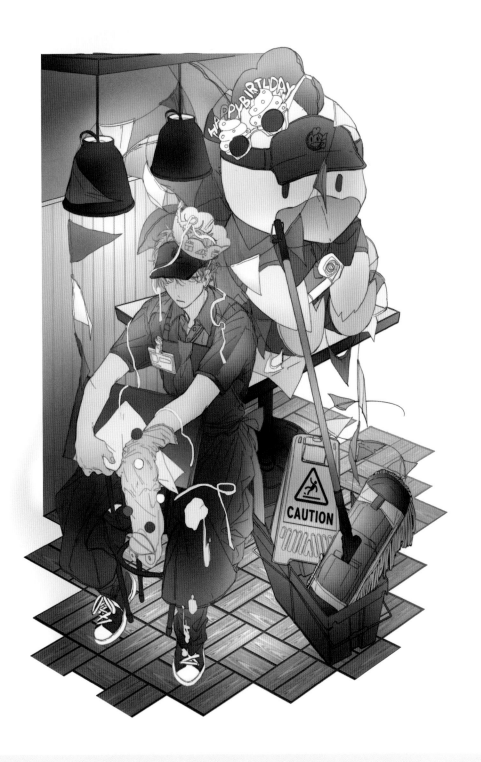

6.进行叠色。因为每个人习惯使用的软件不一样，我就不说我在这里用了什么图层了，大家根据自己常用的软件来即可。

7.人物脸部和头发的塑造方法与教程1相同，这里不再赘述。对衣服进行塑造时要注意店员的工作服材质较硬，需要上两层阴影，同时记得要"卡点"。卡点指在衣纹或关节等转折处用更深更实的"点"，以达到强调增实修形的目的。

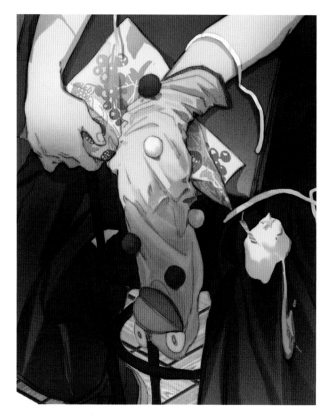

8.对纸巾进行塑造。让纸巾上的花纹融进环境，只需要在偏黄的固有色的基础上用喷枪喷上全图最亮的那个颜色。

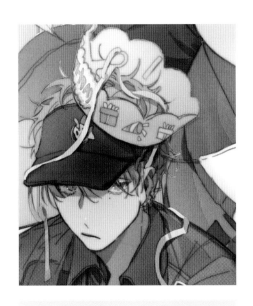

9.王冠的塑造方法与纸巾的相同。

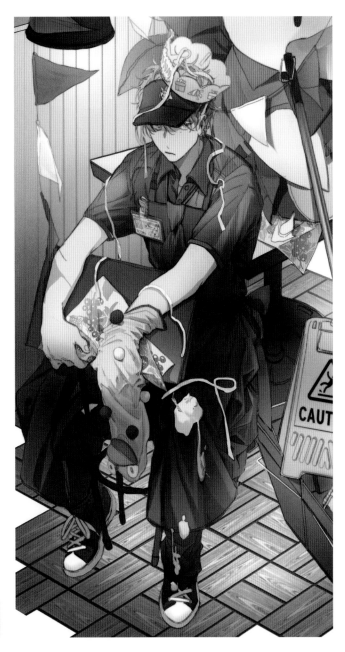

10.人物塑造完成。

11.刻画背景。画地板阴影记得联系地板的凹凸走向。

12.画拖桶。拖桶的明暗效果如图所示。

13.拖把的塑造方法和教程1中电话的塑造方法一样。

14.拖桶后面的背景其实不用怎么塑造，虚化便可。

15.不锈钢的塑造方法。基本上可以以"两边灰,中间黑,灰黑交界最亮"的方法概括描绘,做底色时上下比中间暗,可以更加强调质感。

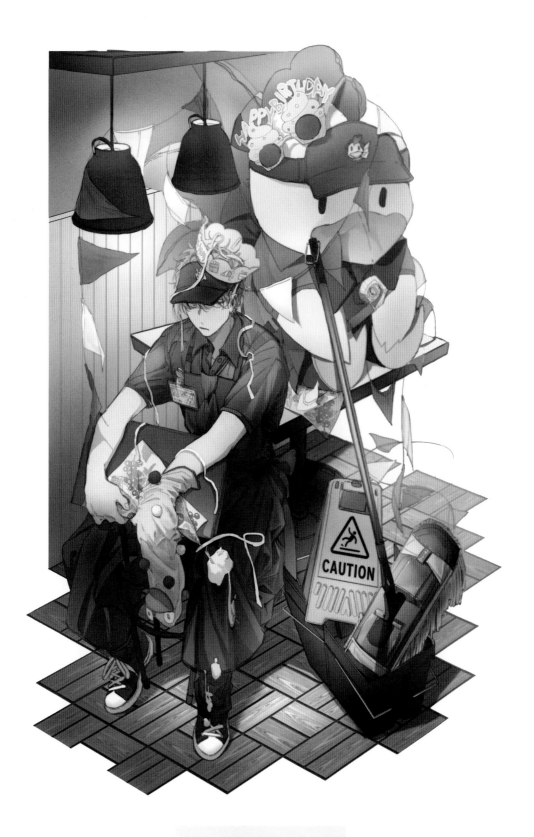

16.这张图就完成啦。

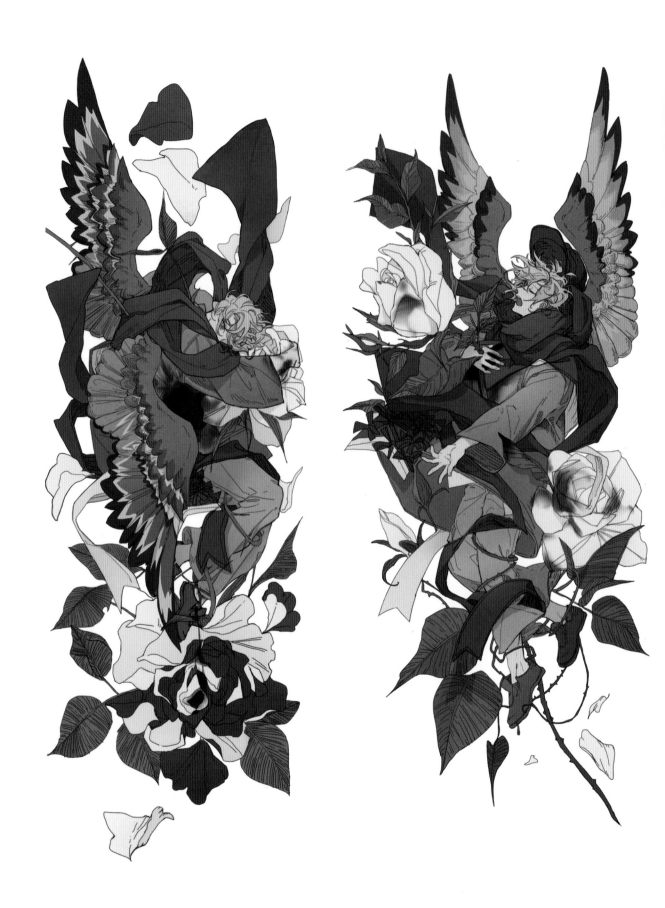

夜　莺

　　"夜莺"是我画的一卷甲方命题委托纸胶带，选题是我个人很喜欢的王尔德的童话《夜莺与玫瑰》，简单说来这是一个悲剧。穷学生要献上一朵红玫瑰才能和教授的女儿跳舞，但满花园都只有白玫瑰，穷学生伤心之下掩面哭泣。夜莺正巧路过，觉得穷学生是个有情人，就唱着歌用自己的鲜血浇灌出了红玫瑰。穷学生得到了红玫瑰，但姑娘觉得有宝石的大臣儿子更好，于是穷学生愤怒地丢掉了夜莺用生命换来的红玫瑰，玫瑰被路过的马车碾碎。

　　基于故事情节，我选择用"以夜莺为主角的单人叙事"的表达形式来进行创作。同时，玫瑰作为故事中一个十分重要的物品及意象穿插在童话里，它的生长过程到最后被马车碾轧散落一地也有很强的连贯性。作为单人组图，玫瑰形态的变化可以丰富画面，使得每一张都有点变化，不会趋同，其连贯性使得套图的整体性得以突出。

　　下面进行本次创作过程的分享。

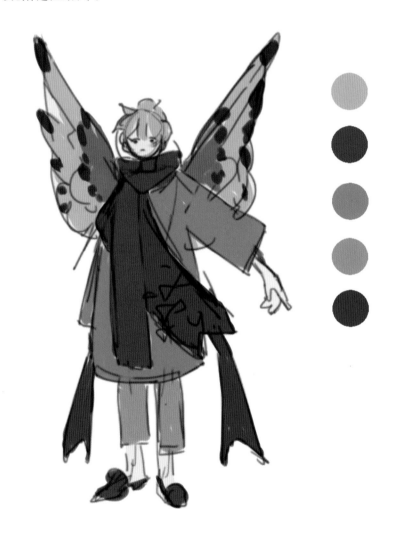

　　1.前期准备。首先进行主角夜莺的外形设定，我将夜莺拟人化，想要绘制一个长翅膀的青年。基于这个故事发生在"寒冷的冬天"，并且是个悲剧，作为鸟的夜莺外形并不光鲜漂亮，所以我把人物的外貌设定成类似"19世纪的底层卖报青年"的存在，但毕竟是童话，所以我给他加了一个满是蝴蝶结的蓝色礼仪带，好让角色不会显得太灰扑扑。

　　2.解决完人物设定就该构思怎样安排画面了。这个故事十分打动我的地方是夜莺"无畏的，一厢情愿充满幻想的牺牲"，在思考了一阵子后，我打算以"夜莺发现男孩➡选择献身滋养玫瑰➡玫瑰由白变红➡夜莺在这过程中死去➡被象征'现实、世故、金钱'的宝石和'被抛弃的爱'压在了最底下"的故事发展顺序来安排这组图。

　　我的草稿一直以来都很抽象，主要是因为我没什么耐心，思路也通常很混乱，所以画草稿的时候基本上只是简单定个调性，主要通过语言描述向甲方阐述具体想法。

　　3.给纸胶带打稿的时候我一般习惯先拼个完整的长条图看看效果，除了检查图与图之间的比例外，我也想要保证它们之间存在"整体性"以及"连贯性"，特别是这种叙事型胶带。因为我找不到之前夜莺的草稿了，所以用其他稿件来示范一下。

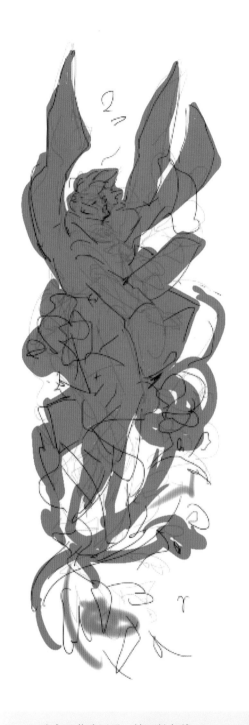

4.确定了草稿以后，就开始勾线。

勾线前要先自查一下构图，这种"边画边改"的过程会贯穿整个勾线过程（毕竟我画的草稿比较抽象），特别是对这种长构图来说，经常会出现疏密不明确和重心不稳的问题。

一个比较简单的自检方法就是"根据外轮廓填色，然后镜面翻转"。外轮廓可以让构图更具美观和形式感，镜面翻转则可以暴露很多翻转前看不出来的失误。

拿上面这张图来说，在填色和翻转后个人认为构图有些平且过长，而且翅膀整体往一边歪，所以在修改时放大了上半部分并缩减了下半部分，这样可以体现整体的疏密关系。

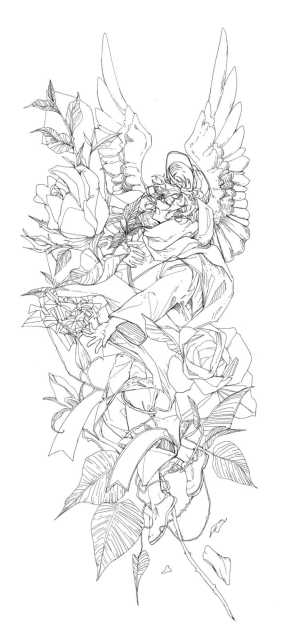

5.绘制的时候突发奇想想让画面有"童话书插画"风格，所以就仿照复古黑白版画插图那样的运笔进行了线稿的绘制（右面的参考图来自*Old Mather Hubbard*一书）。

说是模仿也只是用像上图圈出来的这种笔触排了下线表达疏密，并且压实了边线，这也是我第一次用硬笔勾线，是很有意思的体验。

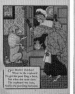
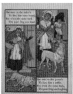
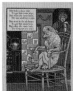

6.因为线稿本身就较为复杂，并且在绘制时已经通过线的疏密来标识暗面，所以上色时只需要铺色和简单的阴影添加。但因为线稿复杂，配色稍有不慎就容易导致主次不明显且"花"，所以我想了很多方法来避免这种情况。一开始我的应对方法是减少用色种类并尽量用灰色，但第一次整体铺色的时候还是失败了。

7.在思考了一阵后，我认为问题出现在"蓝"和"红"这两个对比较为强烈的冷暖色上。第一次铺色时，它们明度相近，且是强对比色，自然会分散视觉重心。

将全图整体调成黑白以后，人物和植物对比不强，不能很好地分开。

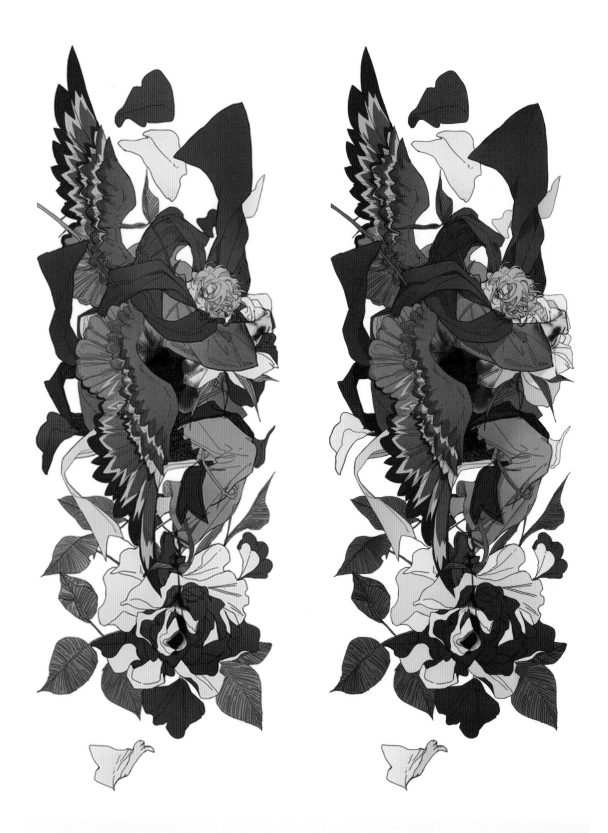

8.综合上述考量，我整体加深了玫瑰的配色。

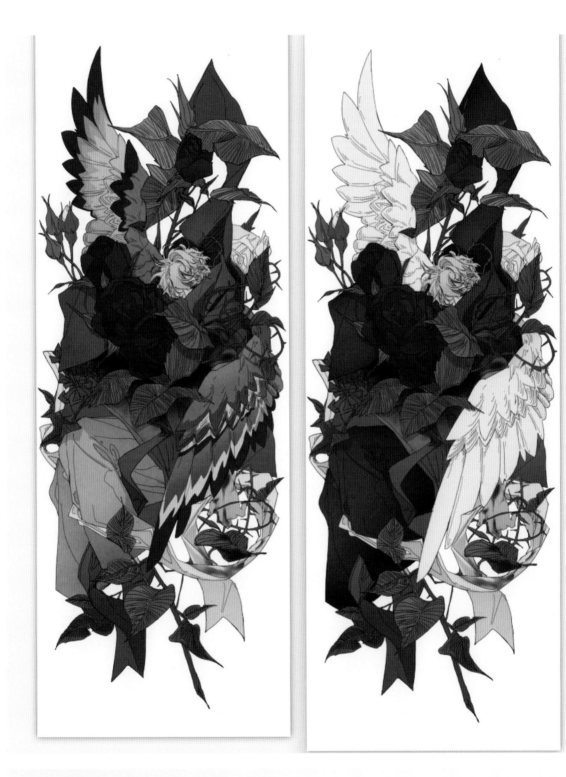

9.将最后两张纯红玫瑰构图里夜莺的翅膀改为纯白，这里用黑白例图能更明显地看出，修改之后人物更加突出了。

我非常喜欢这组图，它看起来非常悲伤，但是很美。

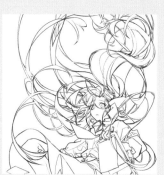
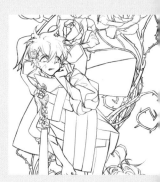

第 三 章 黑 白 画 廊

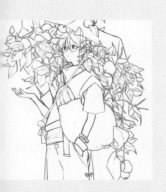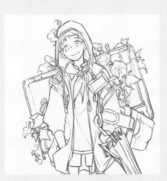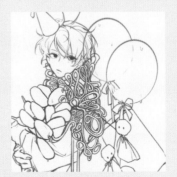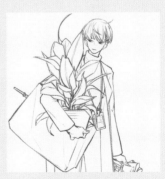

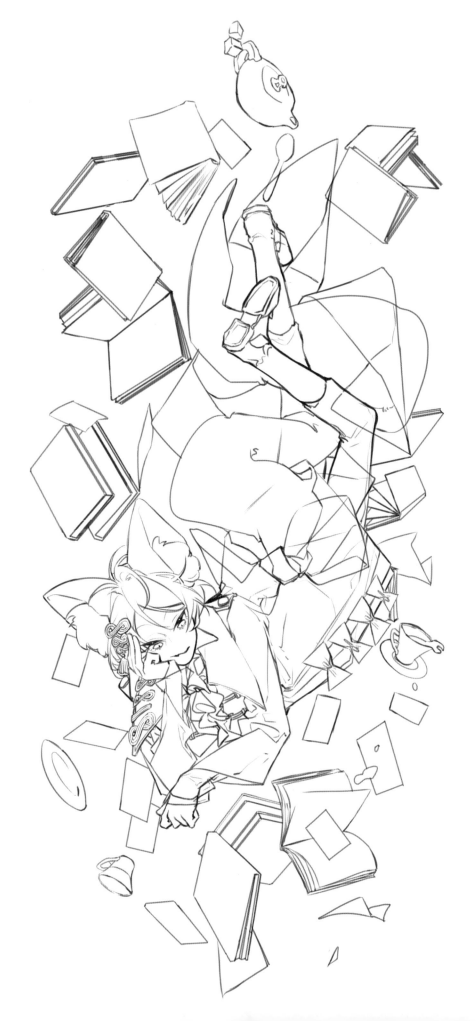

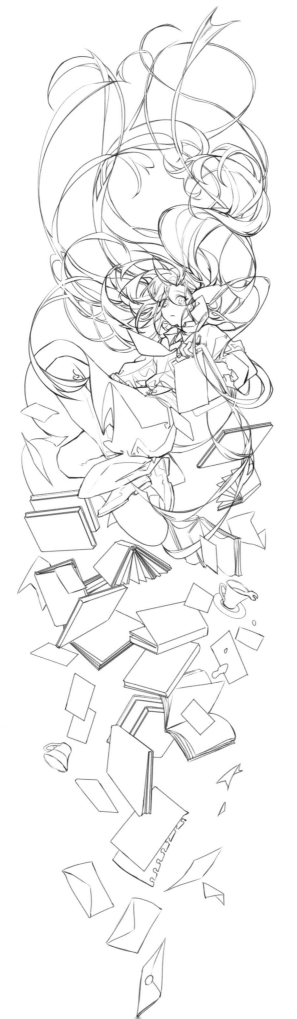

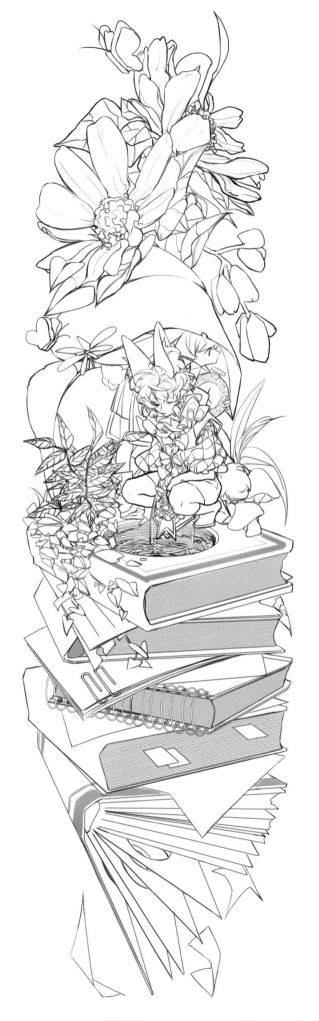

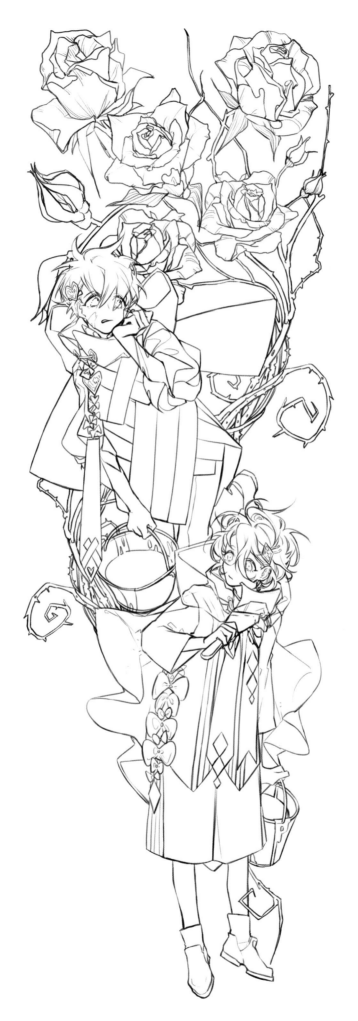

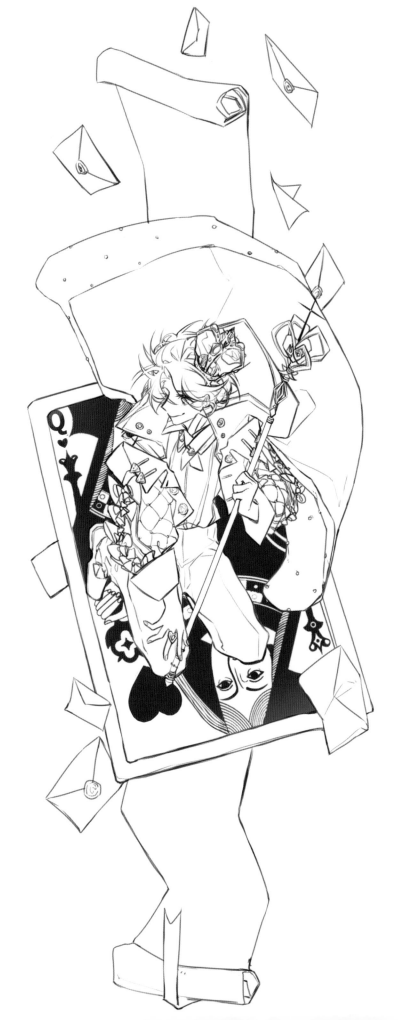

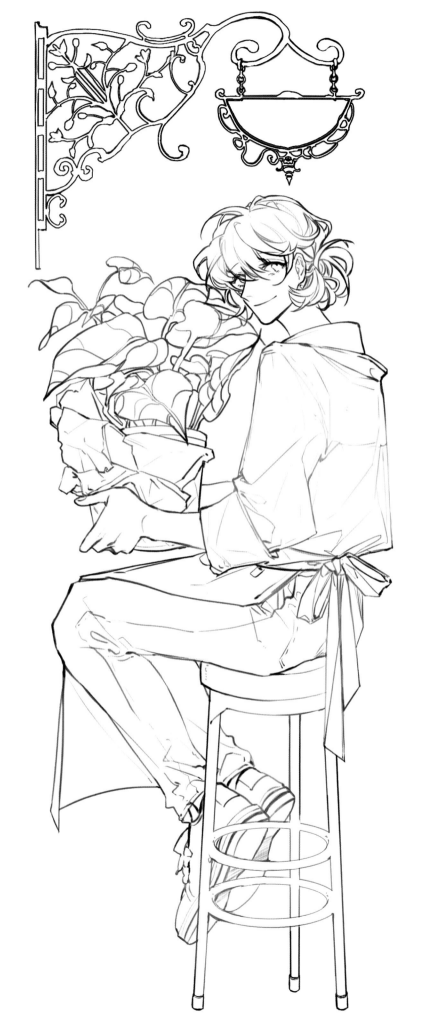

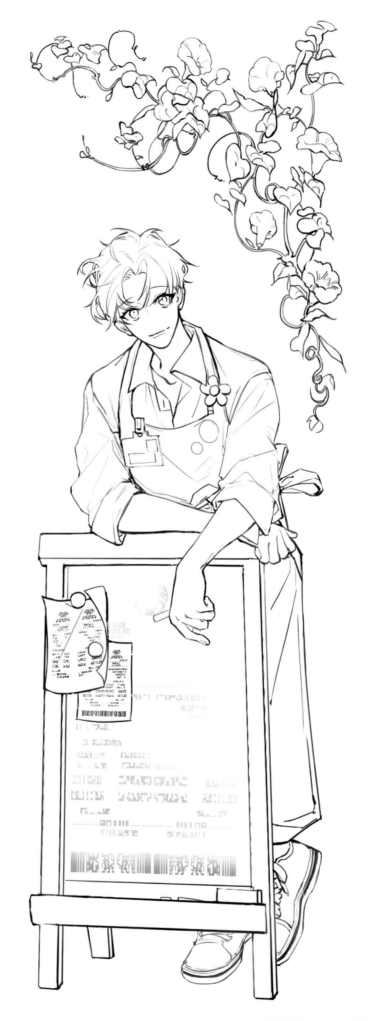

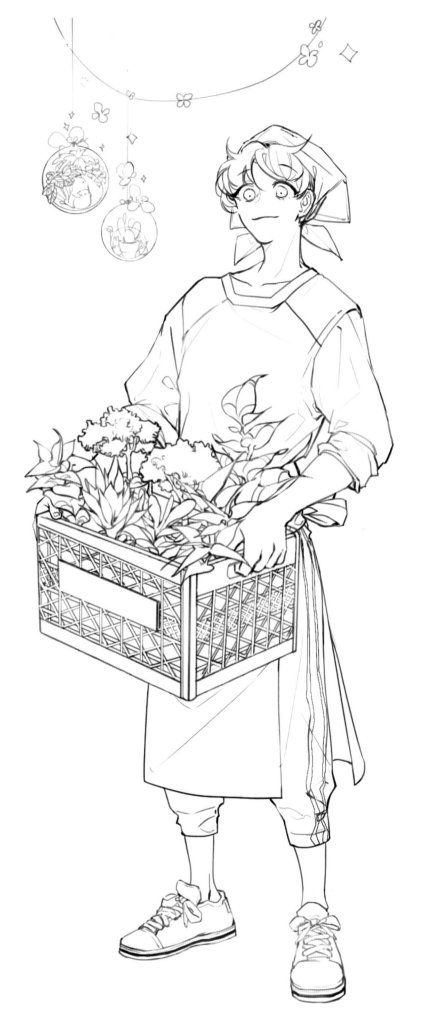

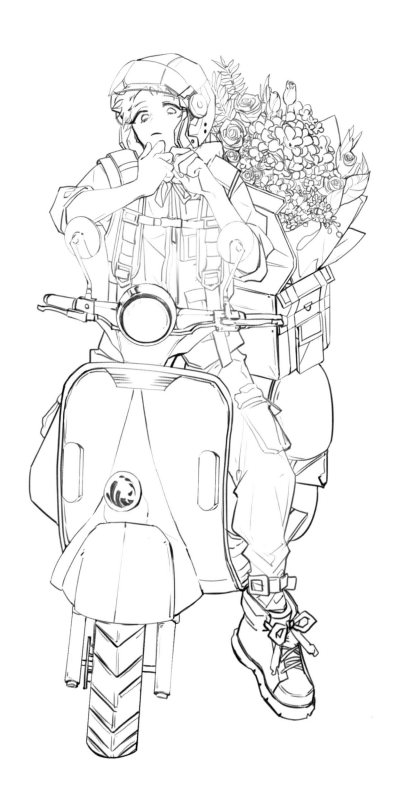

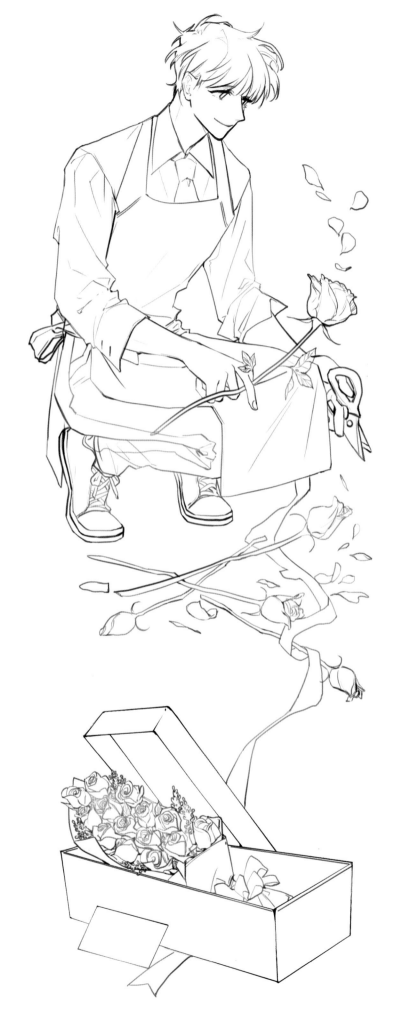

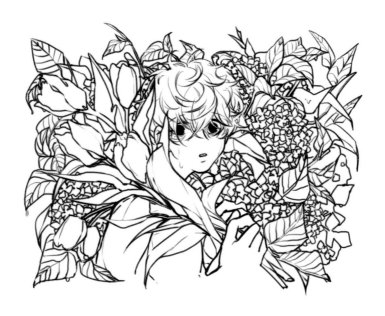

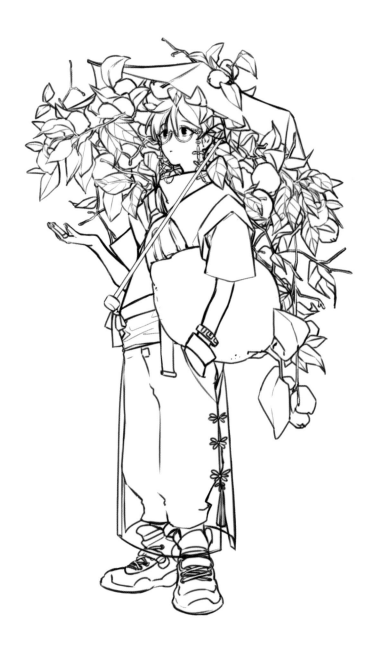

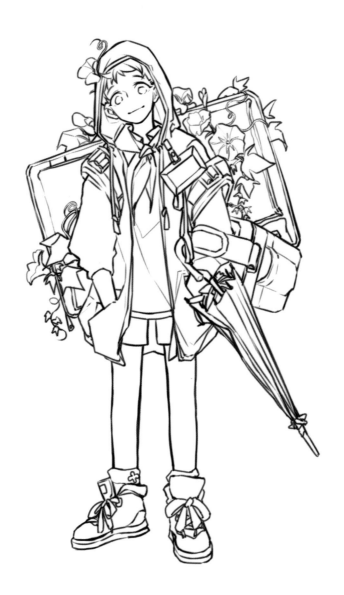

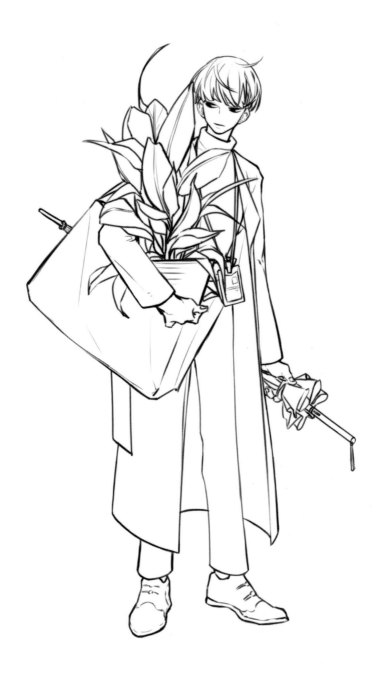

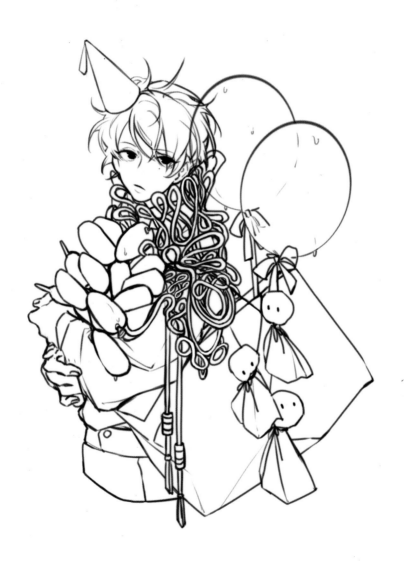

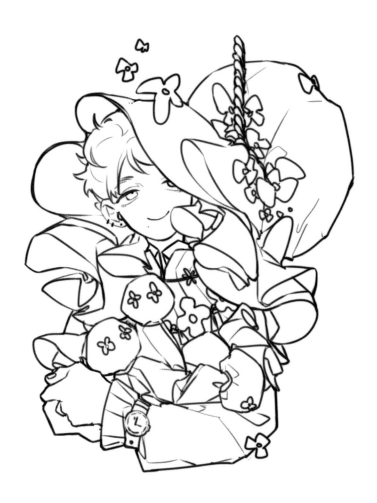

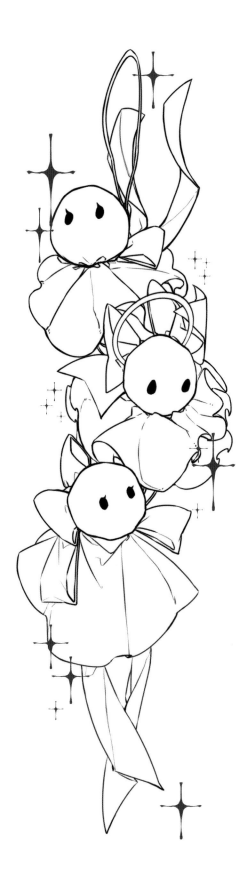

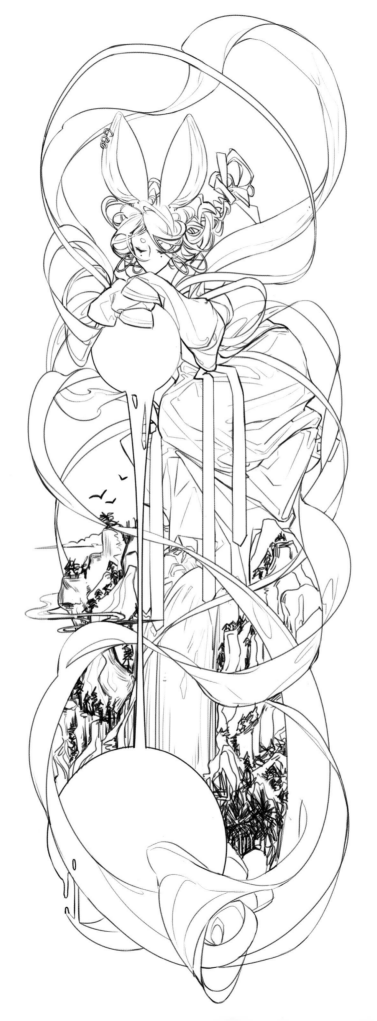

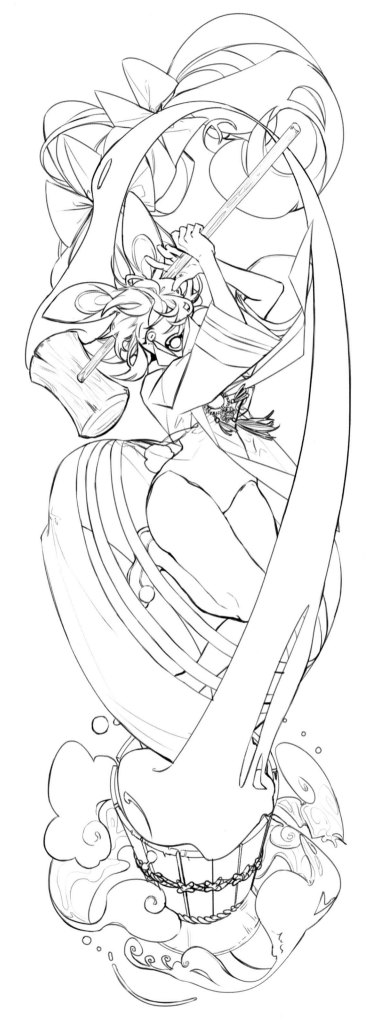

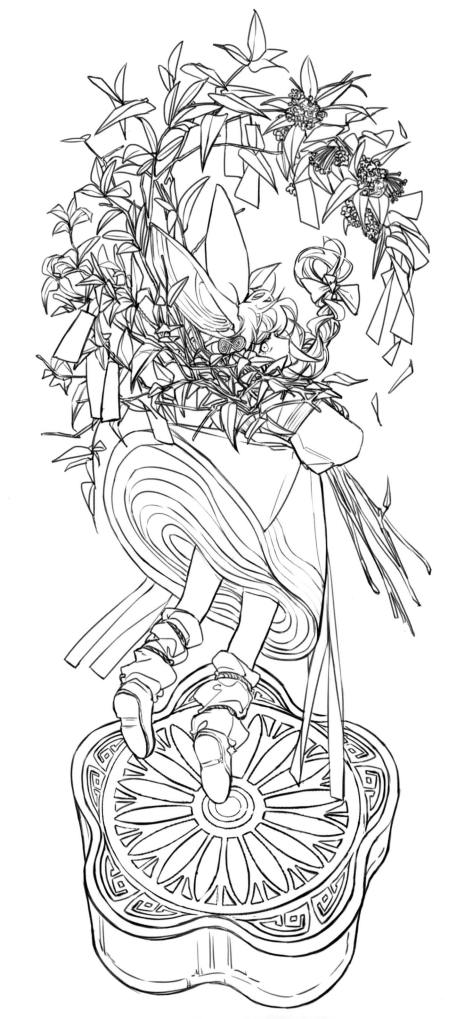

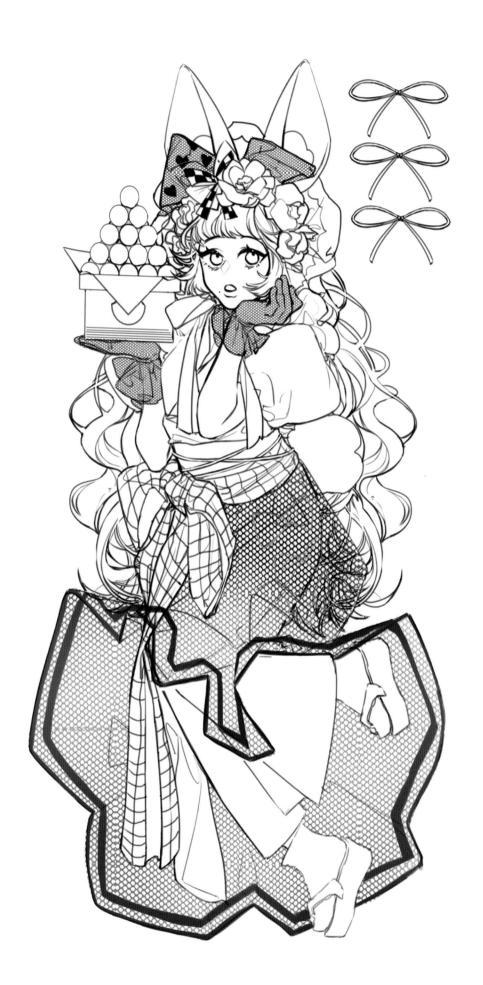

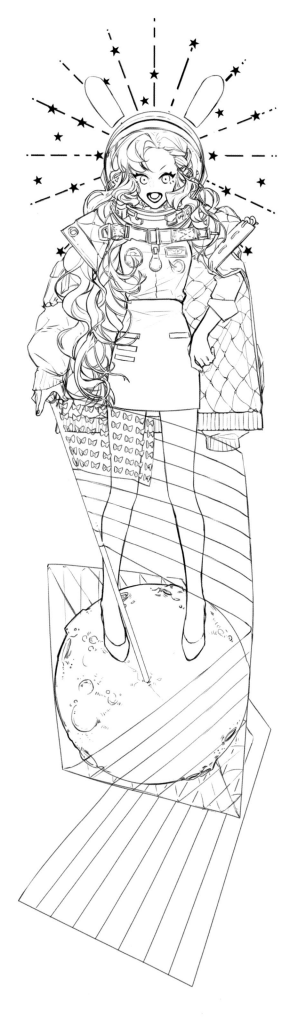

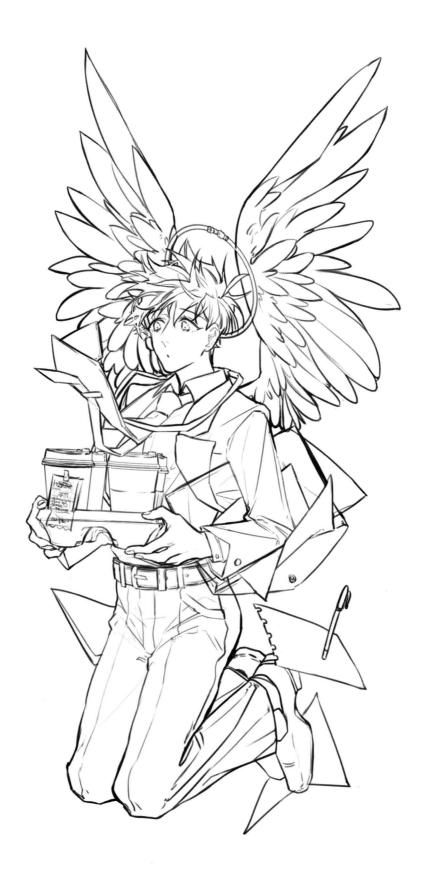

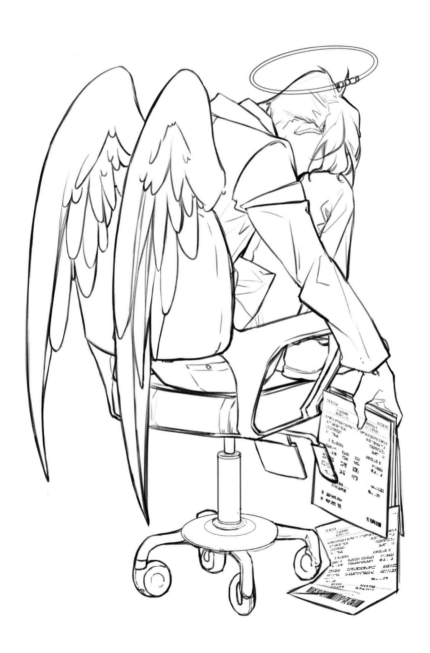

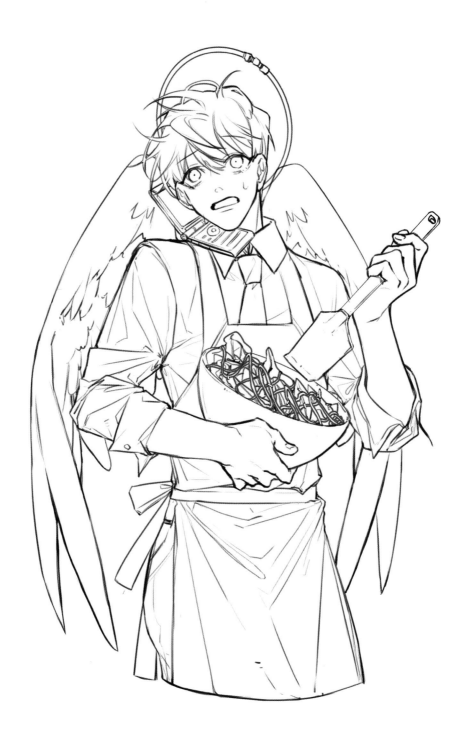

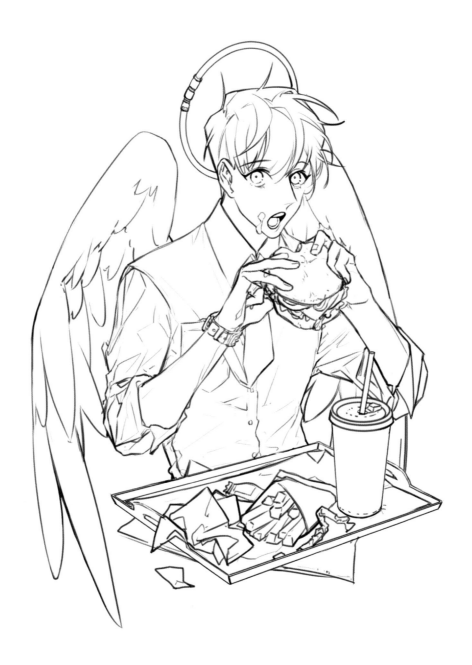

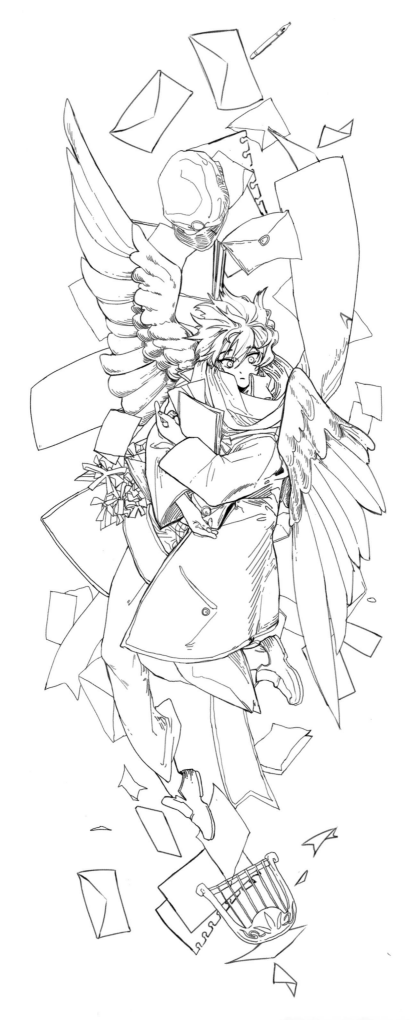

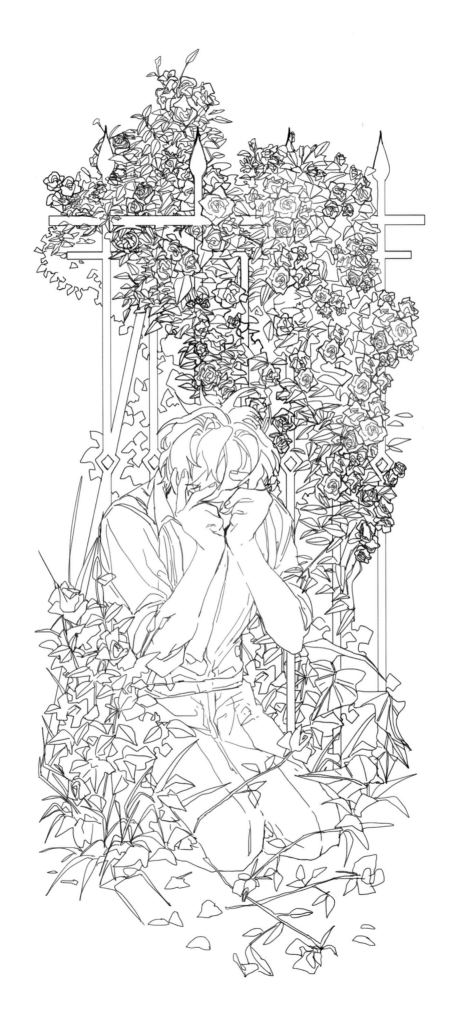

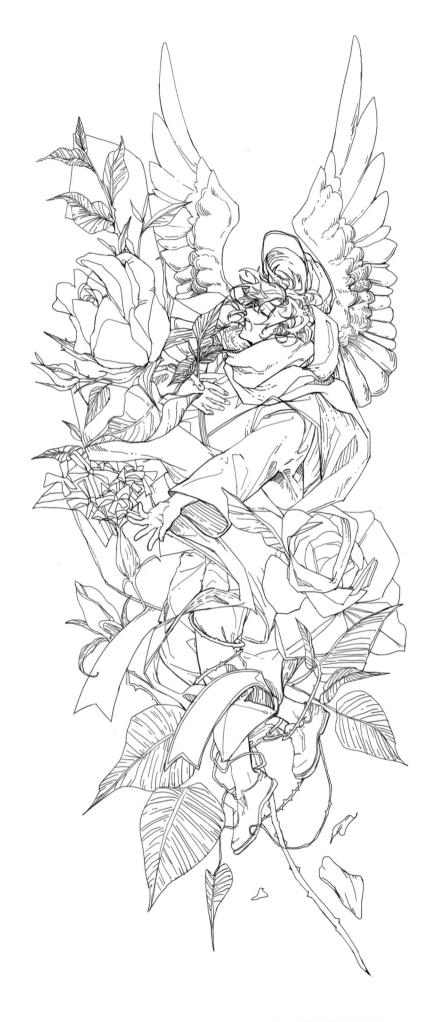

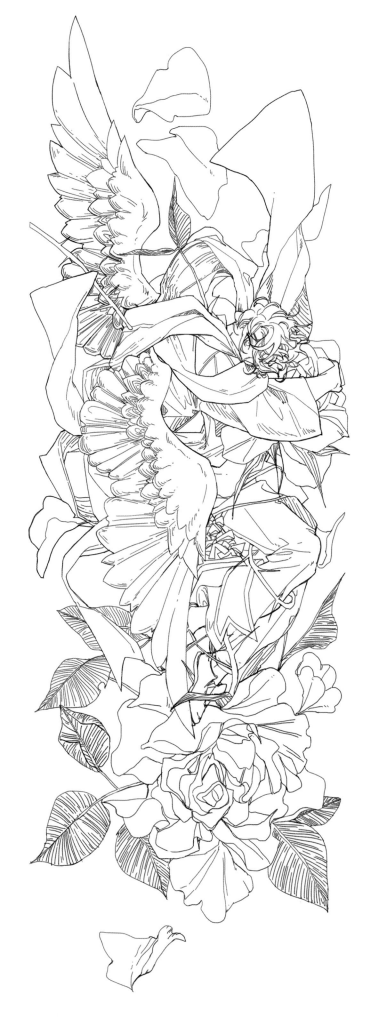

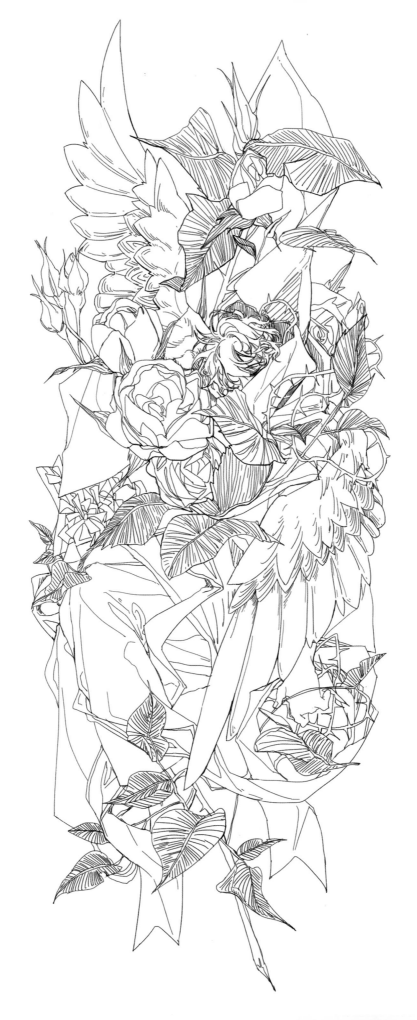

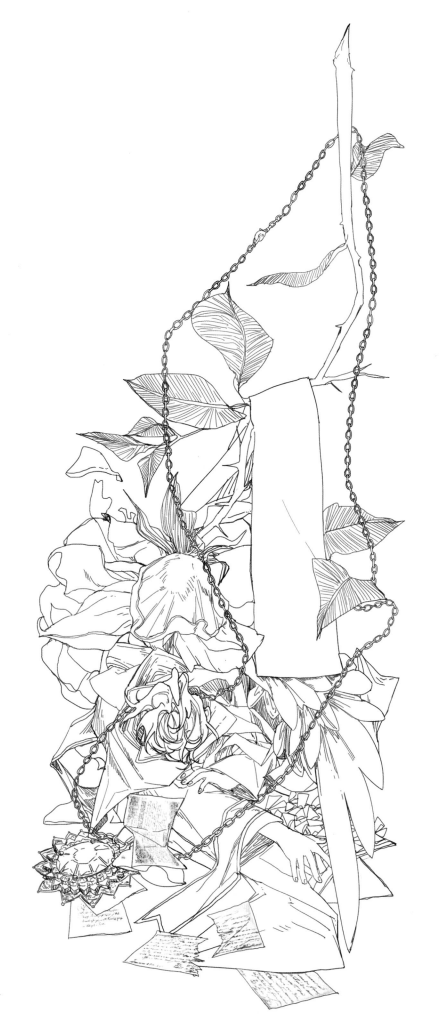

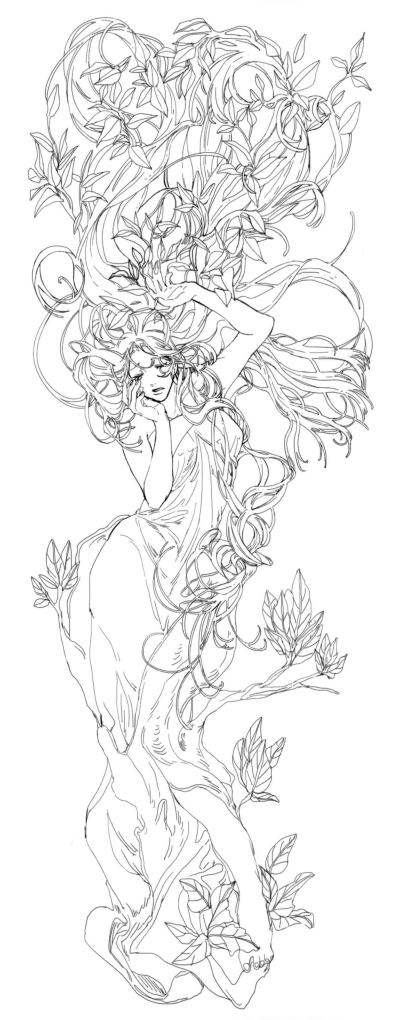

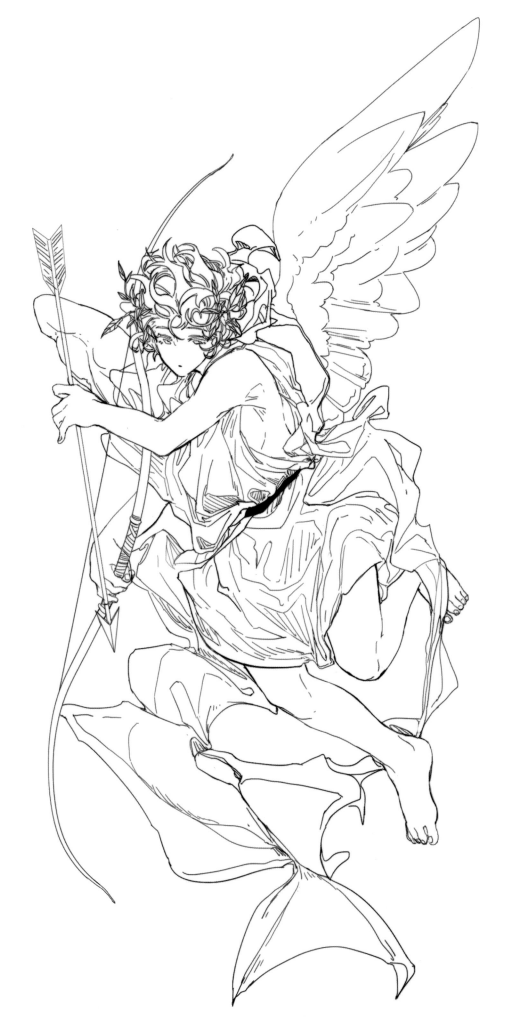

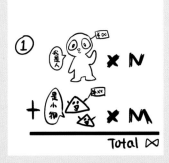

我画纸胶带图有段时间了，很荣幸获得了很多人的喜爱，在此分享一下个人绘制过程中的经验及教训，仅供参考。

一、约稿

1. 稿件来源

我所有的纸胶带稿件都来自各个纸胶带社团的线上委托，他们一般不接受投稿，只偶尔在约稿平台发相关企划。

一位画师朋友在某社团找画师的时候推荐了我，这个社团看了我放在社交账号上的作品以后觉得不错就找上了我，这是我的第一份纸胶带稿件。

可见经营自己的社交账号还是很重要的，社交账号基本上算是一个二十四小时无间断的个人广告宣传栏，在我将相关作品发到社交网站上并收获了一定反馈以后，我这方面的委托才多了起来。

所以想要接纸胶带稿件的画手可以考虑多画点纸胶带格式的作品（比如套图或人物立绘设计）并展示出来，社团看到以后就可以根据作品来考虑合作问题。

2. 稿酬计算方式

我这里只着重讨论人物胶带的稿酬。人物胶带分为纯人物胶带以及人物＋小物（即辅助图形）胶带。

纯人物胶带的稿酬计算方式简单粗暴，稿酬＝单个人物单价 × 需求数量。

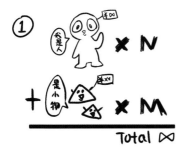

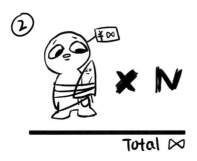

小物则是按"组"来计算的，根据画师和委托方对于"一组"的定义不同，内容量也不同。

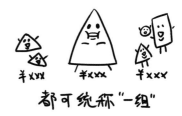

人物＋小物胶带的稿酬＝单个人物 × 需求数量＋小物 × 需求数量。

有时候画手会直接将人物和小物绑定成一组定价。

总的来说，虽然根据实际情况有很多种方式，但大多数纸胶带都是用单位价格 × 需求数量来计算稿酬的。

3. 结算方式

稿酬结算的方式也有两种，第一种同时也是最普遍的一种，就是一次付清全款，后续销售情况与画手无关。

第二种方式是基础价＋后续提成。稿件提交后约稿方会支付你一部分稿费，通常会比一次付清的金额要稍微低些，之后等纸胶带开始贩售后每出售一卷你能在其中获得一定数额的提成，有些厂家为了保障成本会附加诸如"满 × × × 卷开始提成"这样的规定。

二、绘制时的注意事项

1. 尺寸格式

在绘制前一定要向甲方问清楚尺寸格式，通常情况下他们会主动告知，不告知尺寸的委托方一般不靠谱，可以果断放弃合作。纸胶带作为一个自由度很高的文创产品，其尺寸千奇百怪。有个合作过的甲方说过："只要我想，原尺寸《清明上河图》都印给你看。"提前问好尺寸能减少之后很多不必要的麻烦，退一万步来说，不知道尺寸根本没法开始画啊！

这里所说的尺寸并不是指商品的全长，而是指一个图案循环，例如一款宽 4.5 厘米的胶带总长是 10 米，其一个循环大约是 0.9 米，你需要画的就是这个循环。

可能有人会发现，即便分辨率低至 300 dpi，宽 4.5 厘米长90 厘米这个尺寸在软件里也只是一个宽度为 530 dpi 的长条，精度是不够的，画出来的图会糊，因此这个尺寸只是个比例参考，真正的图稿最好还是尽量等比例画大点，保证图稿的清晰度。

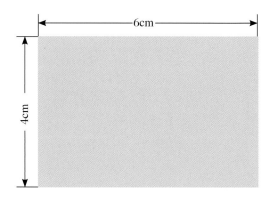

而且，正因为大部分的纸胶带宽度是 4 ~ 6 厘米，这米粒一样大小的空间根本承受不了什么精细的画面塑造，大家可以从右图感受下这一宽度。

所以各位画手在绘制的时候不用太抠细节，因为印出来也看不到！很多画手在画纸胶带时图稿精度会降低，除了钱没给够之外，也有"印刷限制"的问题。很多甲方也会事先提"不用画太细，不然线条颜色会糊在一起"之类的要求。

接下来，要讲一讲纸胶带具体绘制的经验了。我先声明一下，以下内容仅为一些个人经验教训的总结，纸胶带是一种自由度较高的稿件，大家在充分发挥自己长处及追求自己喜好的同时参考着看即可。画好看的、自己喜欢的画就可以了！

2. 统一性与整体性

纸胶带作为会被印出来的商品，它的统一性与整体性非常重要，这和我们平时画立绘或者画简易插图不同。画立绘或者画简易插图只需要将每一张画画好看就可以了，而纸胶带更讲究"多张图摆在一起也好看"，甚至有时候会出现"只要摆在一起的效果好，单张欠缺点也没问题"的情况，接下来关于构图和色调的注意事项也基本围绕"统一性与整体性"来展开。

3. 构图比例尺寸

对人与人、人与小物之间的比例掌控，我建议打草稿时整体排一下效果比较能把控，这样完成后组在一起时能确保足够和谐，否则后期调整会很麻烦。

下面我用自己的两次血泪教训来为大家现身说法。

我个人经常画人物与辅助图形融合的长构图，这使得在把握图像与图像之间的比例时很容易出问题。之前绘制一款同人二次创作纸胶带作品（因为版权问题在这里不放出完整例图），到了最后调整的时候发现了如下错误，我加了个红线好让它更加直观。

从图上可以看出，左下角人物的头是比其他人物的小了整整一圈的，比例和其他的不符，但如果等比例放大的话，周围的辅助图形又会超出边框变得不完整，所以最后的解决方案是——

整体缩小其他图案⋯⋯

要知道，就像我上面提到的，纸胶带实物就这么小，绘图的时候都会尽量填满胶带，现在整体一缩，图片清晰度和细节的呈现可能就会打折扣。

人和小物之间的比例也容易出问题。有段时间我因为手上委托太多有点忙不过来，所以花店的那套胶带图我有偿拜托了朋友帮我完成勾线。朋友之前没有绘制纸胶带的经验，所以勾线的时候没有注意人与小物的比例，她当时给我

发来的线稿是下面这样的（红色部分为胶带原比例）。

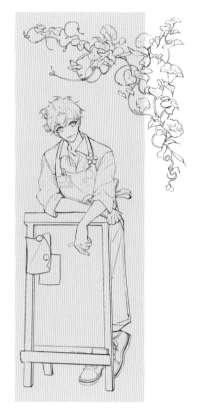

　　小物直接超出胶带 20%，等比缩小至适宜时又会显得图有些短，所以最后只能将小物往里压缩，使得图案发生形变。

　　可能有人会说"不就是放大缩小的事情吗"，但是无论放大还是缩小，都会影响像素，有时候甚至可能导致图片变得模糊，而且我个人认为，如果一开始把握好比例，就可以"原汁原味"还原稿件，不用后期做补救调整，减少了不必要的麻烦。

4. 色调

　　还是我多次强调过的那句话，纸胶带这类文创，最后所有的图案是要摆在一起的，所以色调最好也尽量保持统一，一卷胶带尽量维持一个色彩偏向。当然，这不是一个死规定，只是建议。

　　另外不同的纸胶带社团会有不同的喜好，有些社团会比较喜好清新淡雅的颜色，有些社团则会要求上色时"厚重"些，所以在色调这方面可以和他们讨论以后再做决定。

5. 实用性

这个我觉得可能是我个人独有的问题。

爱丽丝这卷胶带是我的第一份在社交网站上转发量破 2000 人次的稿件，但它也确实存在很大的问题——太长了。

店家在打样后认为它作为人物卷来看，人物有点过小，而且胶带人物和小物的重合过多，不适合拼贴使用，所以在和我商榷之后，做出了如图的变动。

作为创作者，虽然理解委托方的用意，但还是有些遗憾自己的作品没能保持原样被印刷出来，所以建议各位在绘制的时候还是尽量让人物与小物分离，且多考虑一下图案作为纸胶带的拼贴功能，它是否好裁剪、好搭配等等。

作为我第一套浏览量大的组图，很多社团都冲着这种长条表现形式联系了我，并且表示不会对稿件进行二次修改。所以这组图最后大改的原因归根结底还是我和委托方的沟通出现了问题，没能满足他们的需求。

6. 与甲方沟通

从上面的例子也可以看出，与甲方沟通好真的很重要！因为接受委托和自己画私图不一样，不是自己满意就可以了，需要对甲方负责才行。每个甲方都有不同的需求，所以及时沟通以及事无巨细地进行稿件的各阶段反馈真的很重要。

画稿前，尺寸、风格取向、主题、元素喜好等等都要问清楚，大多数甲方会提前写好需求表给你，没有的也最好问一下。之前说过，纸胶带是个相对自由的稿件类型，有不少社团会对你说"您自由发挥就好了"，不要相信！一定要问清楚！问出来一点是一点！然后每个阶段都要和甲方核对，比如草稿、线稿、配色、后期上色等等，绝对不要被他"您画什么我们都喜欢"之类的话冲昏大脑，直接完稿后才给他检查，那个时候，他就知道自己"不喜欢什么了"。

希望大家都能画出好看的受欢迎的纸胶带作品。

进阶吧，动态

作画修改教室

少女之美

海盐苏打

槿花之舞

寺田克也

超能少女

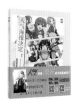

人气海报决定！

薄色

我喜欢你

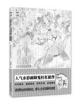

水色透明国

细田守

幻彩流光纪

水色光之翼

男子力 100%

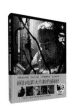

解锁"电影级"插画

极彩色幻想录

极彩色的魔术师

优动漫 PAINT

超级手稿 1

超级手稿 2

水色魔法森林

水色爱丽丝

水色森女馆

洛丽塔

水色研究会

黑马骑士绘战记